匡调元 著

生命漫观之象艺术

世界图书出版公司

上海·西安·北京·广州

图书在版编目（CIP）数据

生命微观意象艺术 ／ 匡调元著． —— 上海 ：上海世界图书出版公司，2011.1
ISBN 978-7-5100-2945-5

Ⅰ．①生… Ⅱ．①匡… Ⅲ．①油画－作品集－中国－现代 Ⅳ．①J223

中国版本图书馆 CIP 数据核字(2010)第 235032 号

生命微观意象艺术

匡调元 著

上海世界图书出版公司 出版发行

上海市广中路 88 号

邮政编码 200083

上海市印刷七厂有限公司印刷

如发现印装质量问题，请与印刷厂联系

（质检科电话：021-59110729）

各地新华书店经销

开本：787×1092 1/16 印张：9 字数：150 000

2011 年 1 月第 1 版 2011 年 1 月第 1 次印刷

ISBN 978-7-5100-2945-5/J·108

定价：98.00 元

http://www.wpcsh.com

http://www.wpcsh.com.cn

七色浑茫新意象

微观自是大观篇

等同生命斋天下

仿佛傅山到眼前

题匡调元大医家 生命微观画展

庚寅年初夏浅草斋 春彦

现代中国画的新模式

朱 朴

匡调元教授是位富有创新思维的人。他在中医界，开创了"中医病理学"、"人体体质学"、"人体新系猜想"三大体系。尤其"人体体质学"，从中又开拓了"体质食养学"、"体质养生学"学科，为人类的健康生活、延年益寿作出了一个医生应有的责任和贡献！

2007年，他涉足绘画伊始，就提出"生命微观意象艺术"的理念。正因为中国美术史上乃至世界美术史上尚未有过这样一种绘画形式，所以，我把它称作是一块尚未开垦的处女地。经过他短短一年的探索和实践，他运用点、线、画、色的种种元素构成了一幅幅既美而又神秘的揭示人体体内细胞的图画，给人以新的视觉艺术享受。为了取得专业画家和社会的认同和评判，于是2008年在上海中国画院举行首次个人作品展览，并出版了他的第一本画集，从百余幅作品中精选的53幅作品，不仅受到画界的首肯，并且深得好评和鼓励。

从此，匡调元教授颇有一发不可收的干劲。除了门诊，其余时间全身心地投入绘画创作，不断地在线条的韵律、色彩的搭配和协调、构图的韵律和节奏等方面狠下功夫，使其"生命微观意象艺术"进入了一个新的完美的境地。与此同时，他还应用绘画的语言，对天人同构、人生感悟作了深入的研究和探索。如果说微观意象艺术只是人们肉眼借助显微镜所见的人体细胞世界，虽然感觉抽象意味，但是尚属物质世界的客体表现，而"天人同构"、"人生感悟"的绘画，那是另码事了，从物质表现转换到精神层面的一种尝试，也就是说以某种符号来体现一种理念的绘画。或许画家本人并没有意识到这种精神绘画与西方现代的概念艺术有着异曲同工的相似。尤其可贵的是匡调元教授的画在他的理念支配下，使他的绘画在中国创造了一种全新的现代艺术。可贺可喜。

由此，匡调元教授的探索与实践，验证了任何创新必须观念先行才能有所建树的道理。

对生命的思考与表述

匡调元

我是个医生，五十多年来一直从事中西医结合临床病理研究工作。自幼爱涂鸦，也常读些画册作为休闲自娱。直到 2007 年 9 月，77 岁时，才有缘拜上海中国画院朱朴先生为师，凭着几分老天真开始无拘无束地泼墨泼彩作画，以宣发胸中的积思。从此一泻千里而不可自止，2008 年 8 月在上海中国画院、2009 年 10 月在上海大学美术学院、2010 年 5 月在上海新天地第一会所先后举办了三次个人画展。今选百余幅作品集成一册，以飨同好。在医学实践和作画过程中，我对生命有所感悟。

(一) 关于科学与艺术

我体会科学与艺术的结合点在二者殊途同归的顶峰：哲学处。科学是探求真理的，艺术是反映感情的，二者统一在真、善、美上。物质与精神在生命科学的顶端也是统一的，低层次统一在"气一元论"上，高层次统一在无极上。人与宇宙是统一的，统一在"天人合一"，合在天人同源、同理与同构上。

"生命微观意象艺术"正是科学与艺术的统一。它将肉眼看不见的微观转化成肉眼看得见的宏观；将人体功能的动态转化成画面上的相对静态；将无色或单色转化成多彩的视觉享受；将显微镜下具象的科学转化成宣纸上意象的艺术；其结果将让观众从此等意象画中领悟到生命的本质。此举既普及了生命科学，又发展了意象艺术。这是我的主要目的之一。

(二) 关于"生命微观意象艺术"

借此机会，我把这个新画种的概念交代一下。

"生"的本义是生长，另有"活"的含义。"命"原有天命的意思。生与命合在一起称"生命"，是指天地给予生物的本性。人类对天地的崇拜、对生命的崇拜、对生殖的崇拜是永恒的主题。不论是哲学、宗教、文学、科学还是艺术都是以研究、反映、歌颂、领悟生命为主题的。生命微观意象艺术也以此为宗旨。这一点在每幅作品中均得到反映。

作为绘画，具象、抽象、意象都是象。我的"意象艺术""以藏为本，以象表之"，即以内藏的阴阳、气血、津液、组织、细胞及分子结构为本，将它们的运动规律及变化过程用"象"表

现出来。我是以色块及组织细胞之形来体现某种生理的或病理的过程 (process)，并让观众在感受艺术之美的同时去体验自身生命微观结构之美，如同看维纳斯和蒙娜丽莎一样，从而更加尊重生命、热爱生命。

我意象的根据是曾经千百万次观察过的人体内多种器官、组织、细胞、分子等等微观结构上的形形色色，此处都是具象的东西，但这是本源。我意象的理论是易、老、庄、佛的哲学思想，以及由此派生出来的中医学基础理论，诸如藏象经络学说及中医病理学关于六气、六淫、七情等生理学与病理学原理。我通过意象化之后，使那些具象的东西逍遥于物质与精神之间、有意与无意之间、有形与无形之间、似无实有与似有实无之间、虚实夹杂之间和似与不似之间。达·芬奇也说："用具象的东西去反映意象的理念。"这些理论引我进入了得大自在的美学境界。

综上所述，"生命微观意象艺术"主要是以心灵情感为指归，以中国现代彩墨画为载体去表述世间多种有生之物的、肉眼看不见的、微观结构的审美活动。这对西方的种种画派及中国传统水墨画而言将是一种创新。吴冠中先生在清华大学生物研究所看了显微镜下的微观物象后，于《比翼连理》一文中说："美诞生于生命，诞生于成长，诞生于运动，诞生于发展。"生命是美好的，要珍惜生命，善待人己，努力摆脱世俗而超凡入圣，实践"天人同养"而去到那"灯火阑珊处"！

本书分四个部分：（1）"组织细胞"系列。这是"生命微观意象艺术"的基本组成部分，也是我作画的物质基础及其特质所在。（2）"太空"系列。（3）"天人同构"系列。这是我画了两年以后，画了"太空"系列以后，由顿悟而得的理念，是对"天人合一"哲理的发挥。（4）"人生感悟"系列。这是我对生命的思考，对人生的感悟，纯属个人的经历、体验与升华。

（三）"一个篱笆三个桩"

普天之下的万事万物，其成败得失都是由因据缘而成的果。大至宇宙天体的成毁，小至一虫一草的死生都是如此，概莫能外。这是科学真理。

如今，我想画、能画和已画是因；能出此书是果；诸多老师和朋友们的支持和帮助是缘，科学地说就是客观条件和机遇。有因有缘才成果。在此，我衷心感谢朱朴老师和宋立新老师的精心指导，感谢谢春彦老师的题词，感谢四川省名老中医重庆医科大学王辉武教授题写书名，感谢陈才先生为作品拍摄照片，感谢上海中医药大学张庆彝教授、上海大学美术学院潘耀昌教授及上海东华大学吴晨荣教授作评，感谢上海世界图书出版公司陆琦总编辑的鼎力相助并提出了许多宝贵建议；感谢章怡编辑的精心编排和多方联系；感谢一切关心我现状的老朋友们！

我真诚地希望读者朋友们对作品提出宝贵意见，更愿通过交流能觅得更多的伯乐和知音！

2010.7.26

目 录
MULU

一、组织细胞系列

二、太空系列

三、天人同构系列

附录

四、人生感悟系列

一、组织细胞系列

　　我把显微镜下看到的各种组织和细胞画成了彩墨画，其中有光学显微镜下的，有电子显微镜下的，还有扫描电镜下的，总之都是微观的，肉眼看不见的。上自发尖，下至胼胝，内及五脏六腑，什么都入画。我把它们描绘得美轮美奂，犹如仙境，决不显丝毫血腥淋漓恐怖之状，所以有些观众在画展的留言簿上写道："我第一次了解到生命是这样奇妙。""天堂。""画展太生动，太美好了，是将最难看到的人体奥秘最直观、具体展示给人们，其色彩之艳、之美过目难忘。"一位年轻的美国朋友查尔斯·里奥纳杜看了画展后说："您的画像是透过玻璃看到的人体，又像是一只小虫钻到人体内看到的情景。"此话富有想象力，也的确是对"生命微观意象艺术"的极好形容。这正是我创"生命微观意象艺术"的初衷。

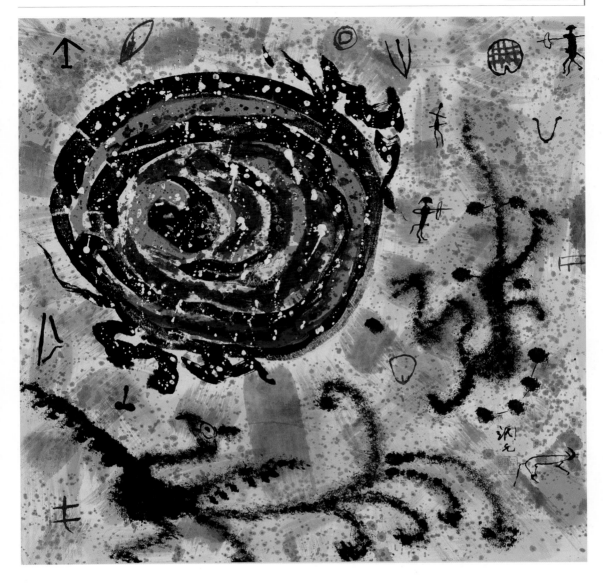

细胞图腾

细胞是生命活动的基本单位，故2007年我开始绘画时便将细胞作为"图腾"。

此图左上角显著部位为细胞模式：中心一太极为细胞核，外围轮状结构为"如轮之动"。背景中下有飞舞之凤，右边远处有翱翔之龙。这是中国传统文化之图腾，也是"生命微观意象艺术"的精神支撑。

为了突出人类之蔓延不息，其间刻有岩画，是男、女生殖器之各种符号，显示了生殖崇拜；还有少许狩猎的图像，此是为了满足食的需要。意涵："食色，性也。"此画中有些典故，宜花些时间细品。

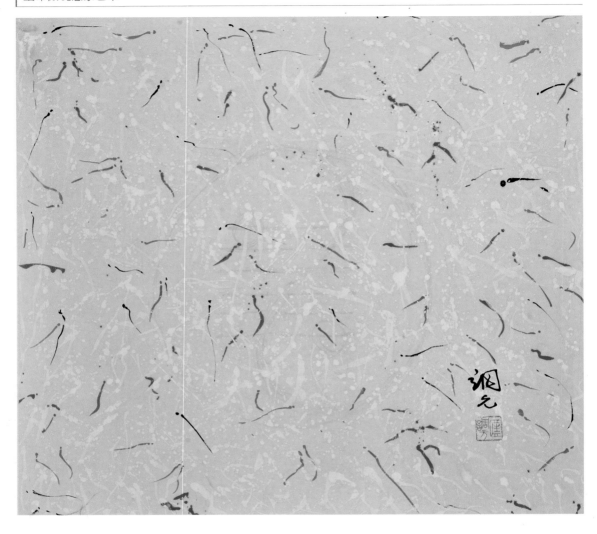

人类精液

　　成年男子每次射精为2～6毫升，每毫升含2000万～1亿多个精子，摇头摆尾运动如蝌蚪，若受卵子青睐则受精。在绝大多数情况下，只有一个幸运儿，其余均被淘汰出局，部分溶化在宫腔内，部分被排出体外。

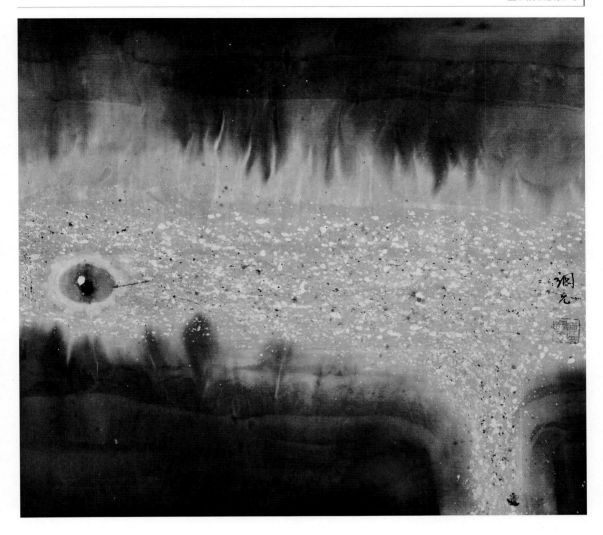

人之初

（一）相遇于瞬间

人从哪里来？从哲学和生命科学而言，还没有得到最后的结论。从医学而言，生命是从精子与卵子在输卵管的外三分之一处相会的瞬间开始的。第一幅即为此瞬间。此景此情谁也没有亲见，虽确是如此，但仍为"意象"。实际受精处没有那么宽敞，羊肠小道，扩大一些想让人看得舒畅一点。密密麻麻的五色小点为亿万精子，争先恐后地冲向久候于此的卵子。谁跑得最快，谁即捷足先登而成为幸运儿，受精

后一瞬间：说时迟，那时快，受精卵子立即启动"关门机制"，拒绝亚军进来，其余只能吃闭门羹。

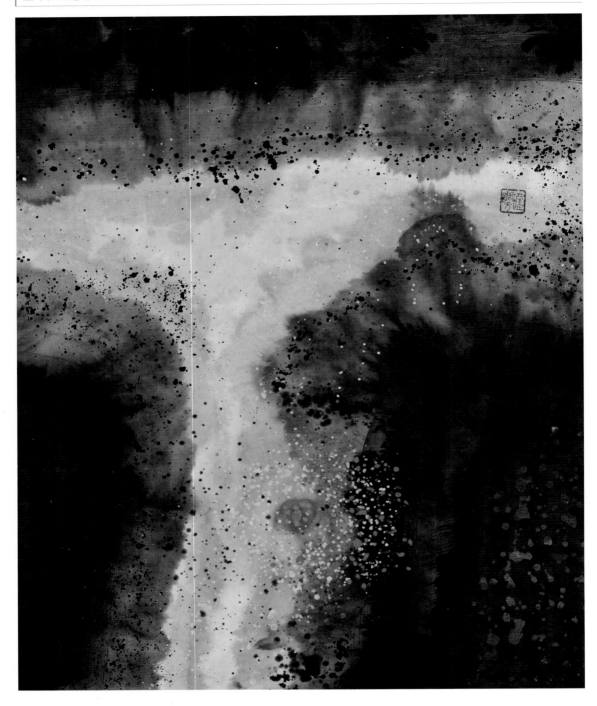

（二）第一次入土

第二幅是受精卵从输卵管中滚落入宫腔，在适当的部位种植于子宫内膜，然后"生根发芽"而成胚胎。

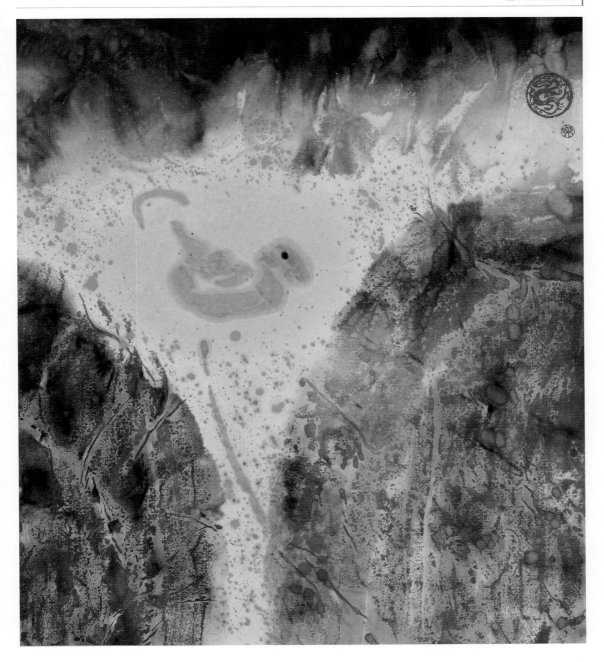

（三）入世前夕

　　第三幅为胎儿在宫腔内发育成长，胎盘与脐带清晰可见。图示厚厚的、纵横交织的子宫肌层保护并托持着日益长大的胎儿，直到分娩。胎儿与母亲时刻交换着信息，胎教应早日开始，事关人类、自身良好的进化与发展，不可等闲视之！

周期

正常的内分泌调控是正常生命活动的重要环节。我常把育龄妇女的月经周期的正常与否喻为红绿灯。凡月经周期紊乱者示为红灯，警示为病态，须要调整。凡月经周期正常则示为绿灯，即使其他内脏有这样那样的病，仍示尚无大碍。

（一）增生期

第一幅示增生期子宫内膜：腺体小而密，间质紧靠，细胞小而圆，血管也细小，不充盈。

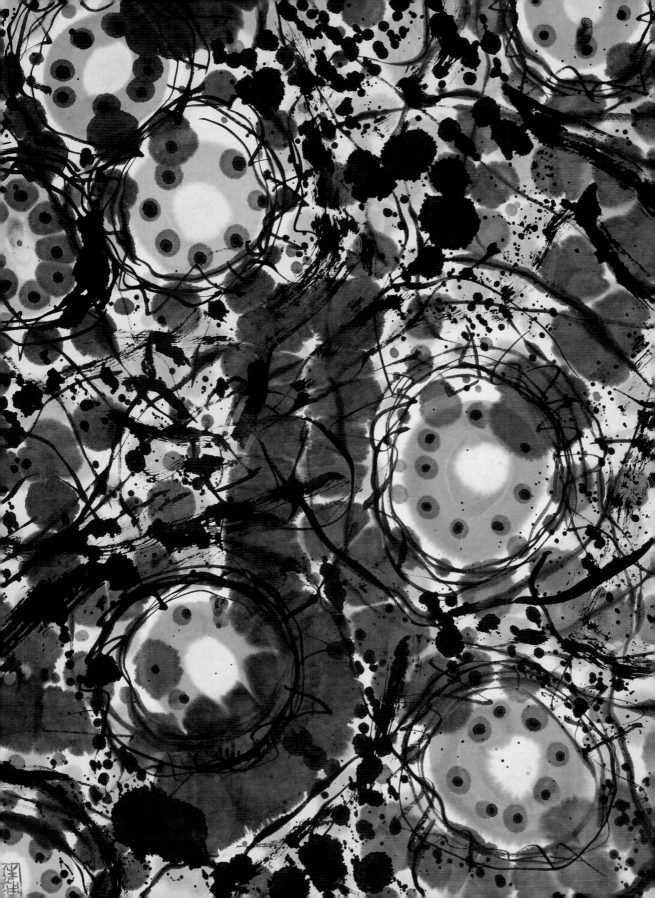

（二）分泌期

第二幅为分泌期子宫内膜：腺体增大，屈曲而分泌旺盛，腺腔增大，间质见水肿，间质细胞也变大，疏松，血管变粗，充血明显。

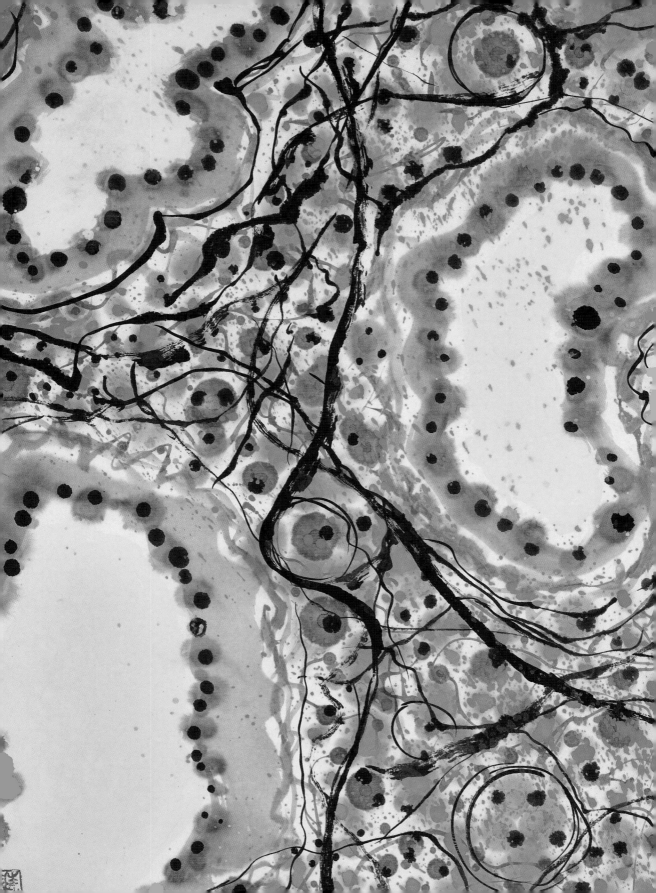

（三）月经期

第三幅为月经期：腺体破碎，间质出血，而坏死脱落。一边脱落，一边修复，直至经净，再现增生期改变。如此周而复始，直到经绝期内膜萎缩而循环终止。

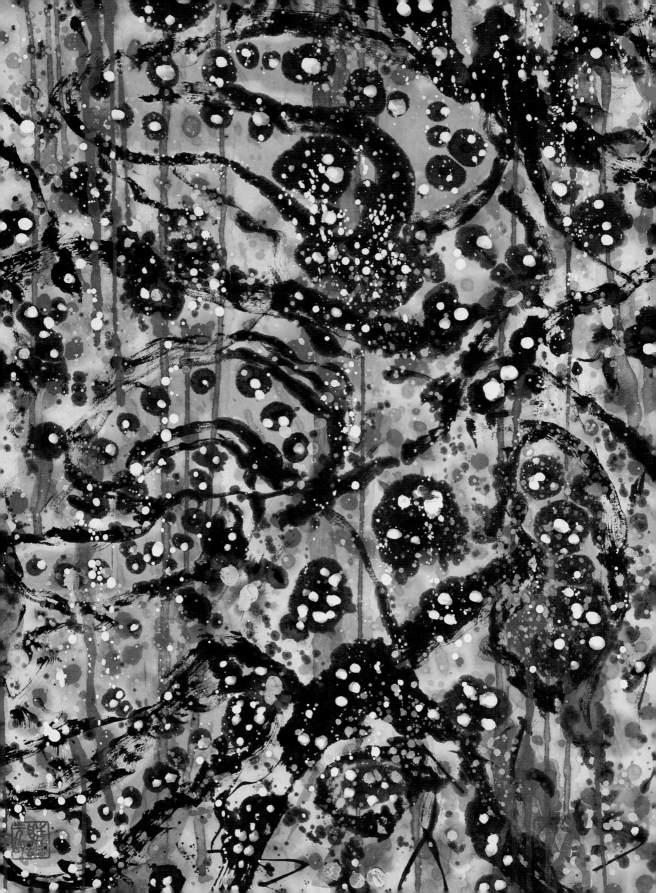

十步芳草

　　肺的气管与支气管内腔满盖着一层密密的纤毛上皮，纤毛不停地向上煽动着，将吸进去的尘埃与分泌出来的黏液推向咽喉，最后排出体外。这是一种保护机制。如果这层纤毛上皮因吸烟或其他炎症而遭到破坏，则这种保护功能即不同程度的丧失。尘埃与分泌物向下流入细支气管及肺泡而发炎。

　　我称它为"十步芳草"，很美，是希望大家好好保护它，对自己的健康有利。这也是一种深层次的、内环境的绿色环保！其意义更为深远！

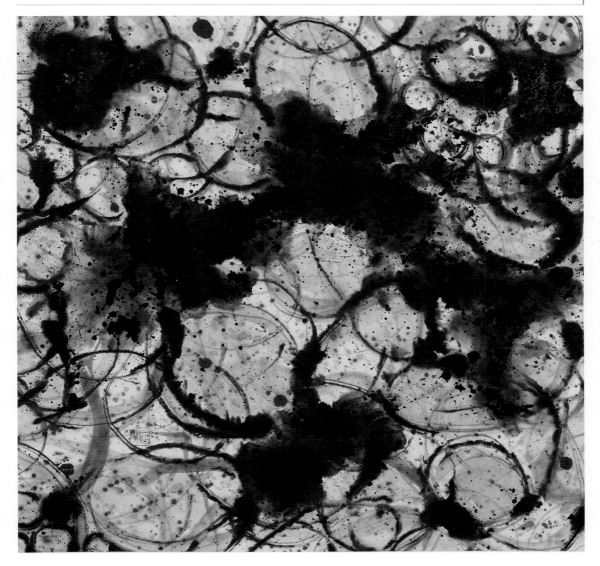

瘾君子

 肺为娇藏，轻轻的，粉红色的很嫩。如果长期抽烟，或在矿中工作，则其肺渐渐变黑、变硬，斑斑点点，有时摸上去有砂粒样的感觉，棘手。此时，咳、喘、气短、痰都来了。这是禁烟的病理学根据。画得很美，这是艺术。况且，我是乐观主义者，主张说理劝人，不主张画得很恐怖地去吓人。

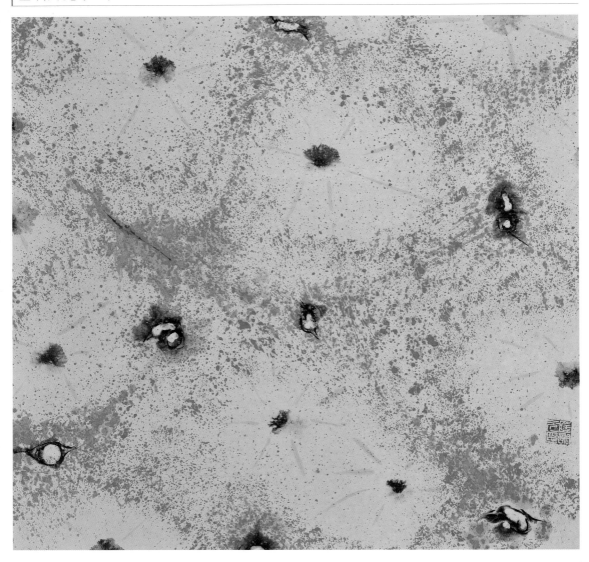

胖子的肝——脂肪肝

肝的结构也是很美丽的，立体地看是一块一块三层版搭起来的城墙，切成一片片时则为以中央静脉为中心向四周辐射的多角形的拼盘。

现在大家看到的是大胖子的脂肪肝，已经面目全非，正常的肝细胞已经变少了，当然，肝功能也相应下降。如果及时调理，肝功能将慢慢恢复；如果一味贪图口福而执迷不悟，不吃白不吃而不肯回头，那么前途就不甚乐观了！

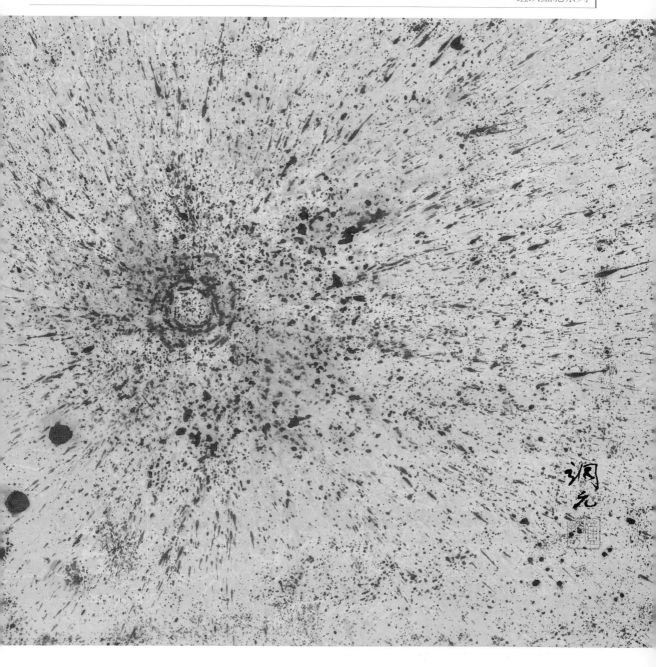

毛细胆管

　　这是一幅我自以为得"意"的作品，是2007年刚开始画画时画的。以中央静脉为中心，向四周放射出深绿色的点、线示毛细胆管，其中为胆汁。它既非抽象，也非具象，确在似与不似之间。

　　如果肝脏有病，那么此等规则的放射状结构将被破坏，且其破坏的程度与病变轻重成正比。

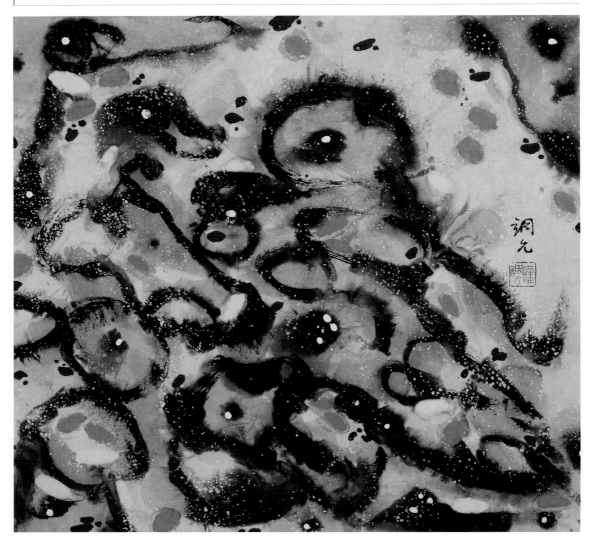

肾小球

肾脏是一个结构与功能非常复杂的器官。泌尿仅仅是其一种功能而已。不是学现代医学的人，乍看此画，简直不知所云，以为是一幅抽象画。学过现代医学，在显微镜下见过肾小球的人则一望而知：肾小球内的上皮细胞、内皮细胞、基底膜、毛细血管及其中的红细胞、肾小球囊腔等等，一目了然，是最具象不过的了。2009年，有一天，在朱朴老师陪同下张桂铭先生来访，看了我的一些作品，包括这幅画在内，又看了几本病理学图谱，当他跨出家门时，对我意味深长地说了一句："您的画，还是具象的"。真是高人眼明，一语中的！

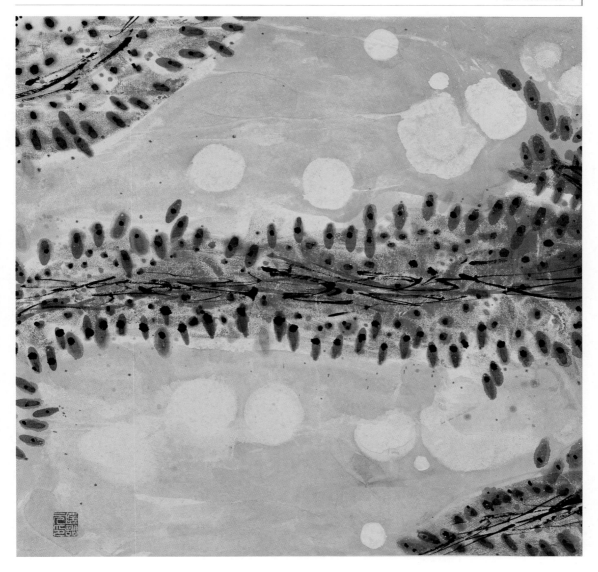

瑶池——甲状腺

(已赠上海慈善基金会卢湾区分会)

　　这真是王母娘娘与众仙女们歇憩的瑶池吗？上有云彩，下有倒影，似动非动而如如不动，美极了！

　　这是甲状腺，低柱状上皮包裹着浅红色的内分泌液，部分被吸收而成空泡。正是它和其他诸内分泌腺一起调节着人体的能量代谢。

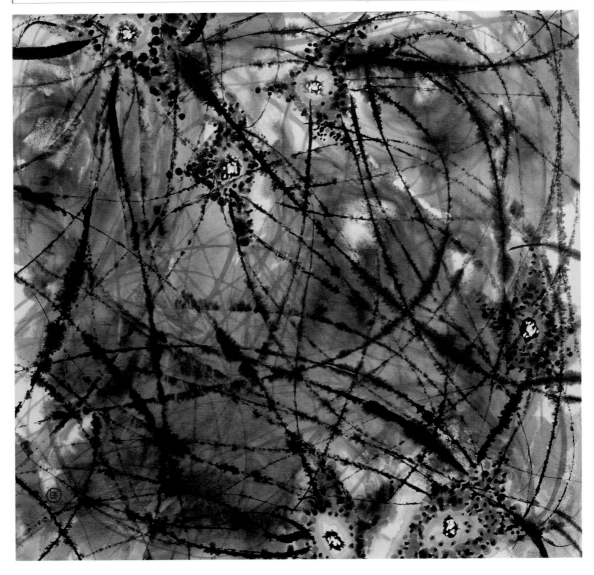

大脑神经元（一）

（已赠上海慈善基金会卢湾区分会）

　　人类神经系统，特别是大脑的结构与功能是天下万事万物中最为复杂和奇特的东西，迄今为止，还是一个谜！大脑与思维的关系为科学家、哲学家、宗教家争论未决的问题。据说大脑是由几千亿个神经细胞组织成的，相当于银河系的星星数。大脑各部分的细胞形态不一，奇奇怪怪各有特色，几千个画家画上一千年可能也画不完，我只画了区区几张，真是沧海一粟！

　　在这十几张神经细胞中只有两三张是"写生"的，大部分是变了形的，即是意象的。色彩则往往都是我随"意"敷设的。

　　大脑皮质的神经元：树状突与轴状突、飞舞状交接成网、信息在轴突中通过电波互传。睡眠时相对安静些，如此画所示，色调比较暗一些。

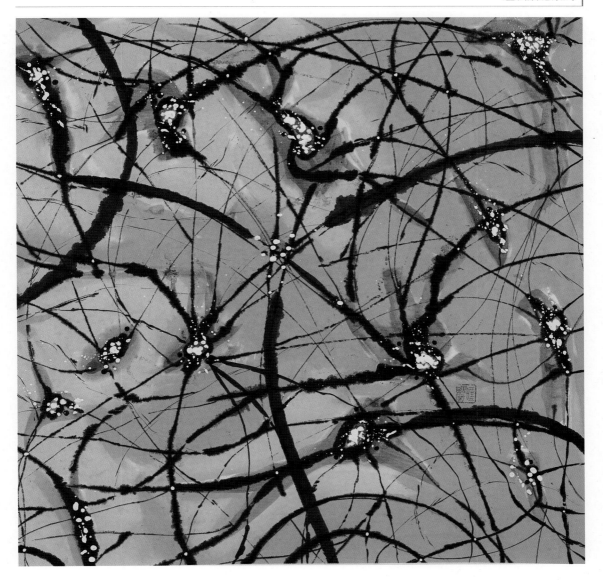

大脑神经元（二）

　　这一张大脑皮质之神经元，其突触飞舞更快，我用红色表示兴奋状态，可与前画作对比。

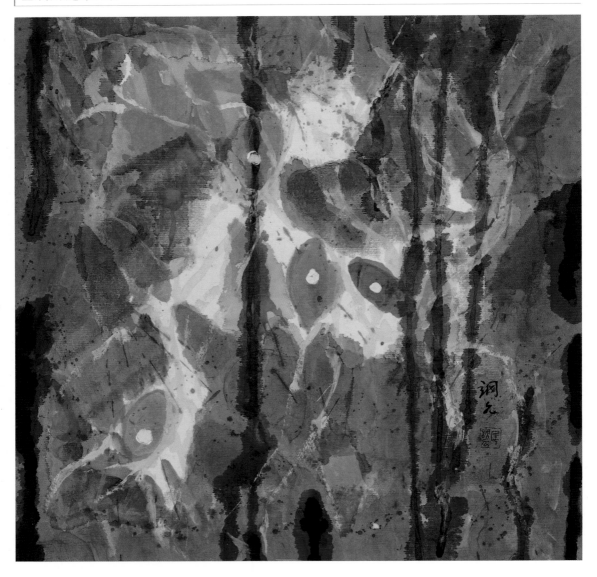

大脑组织

　　我用多彩表示欢乐。暖色调与冷色调也是比较平衡的。神经元是变了形的。

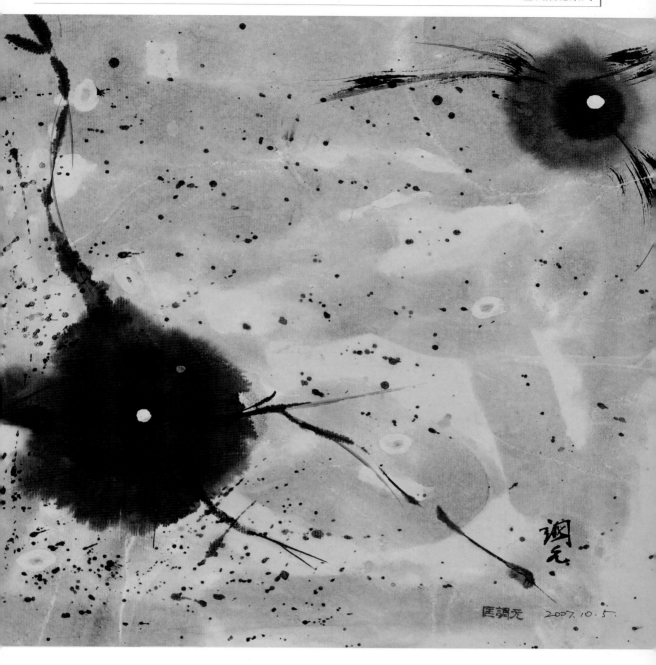

神经元（三）

一大一小两个神经元其结构是比较真实的。它们张开突触，翩翩起舞。舞步如何，可以由您指挥。

神经元 （四）

貌似荷叶，实为几个大脑神经元，正悠游自在地嬉戏着，何其潇洒乃耳？！

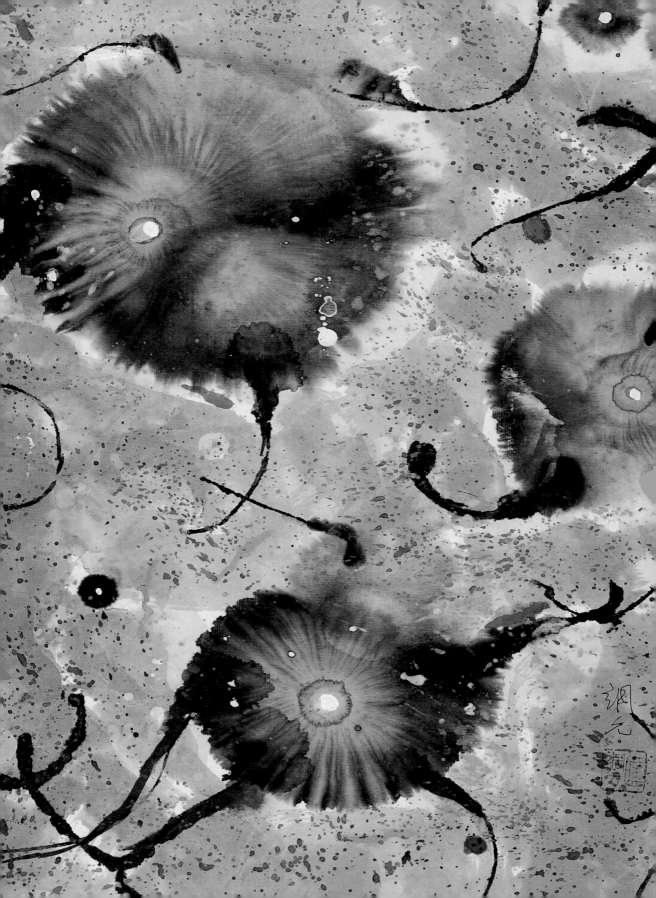

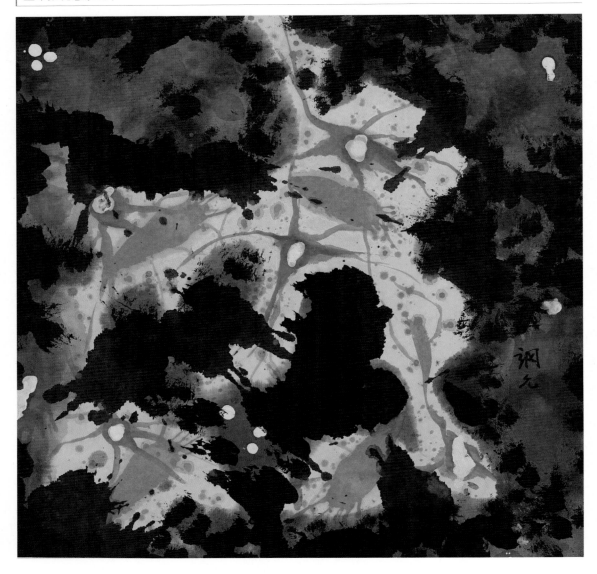

星形胶质细胞

　　红色显示多种星形胶质细胞，其余脑组织一概用涂墨，对比强烈而醒目！

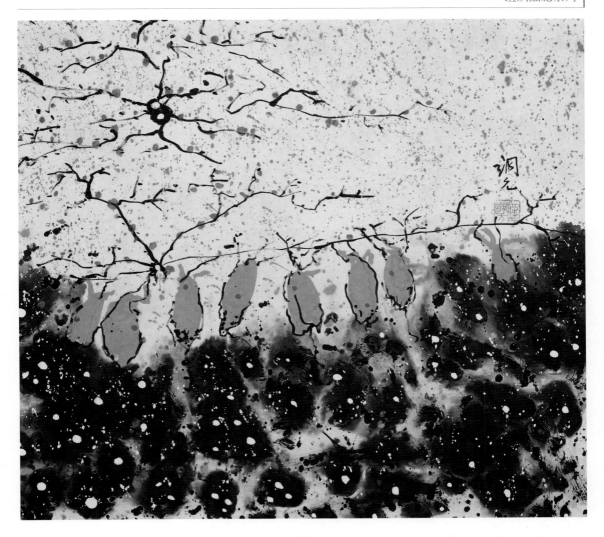

小脑蓝状细胞

　　如实地描绘了小脑蓝状细胞。细胞体像是挨个儿挂在钢丝上的规矩而有序的小篮子。

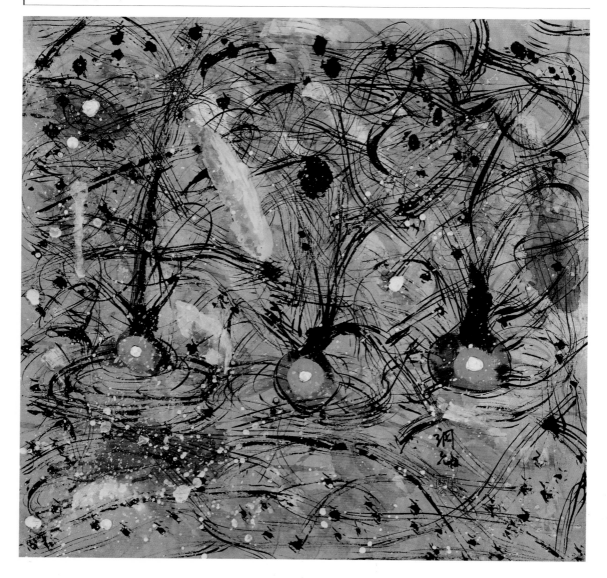

小脑普金野氏细胞

如春到人间，满山遍野的小花正欣欣向荣地成长着。这是我高兴时创作的作品。

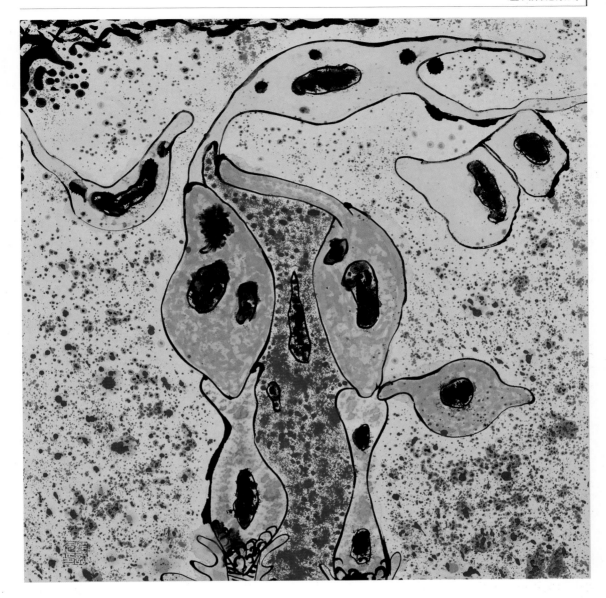

感光之花

　　示视网膜上司感光的层层视神经细胞。感光细胞将光挨个依次传递，最后传到大脑视区。大千世界，五光十色，不论美丑，全要经此通道！！

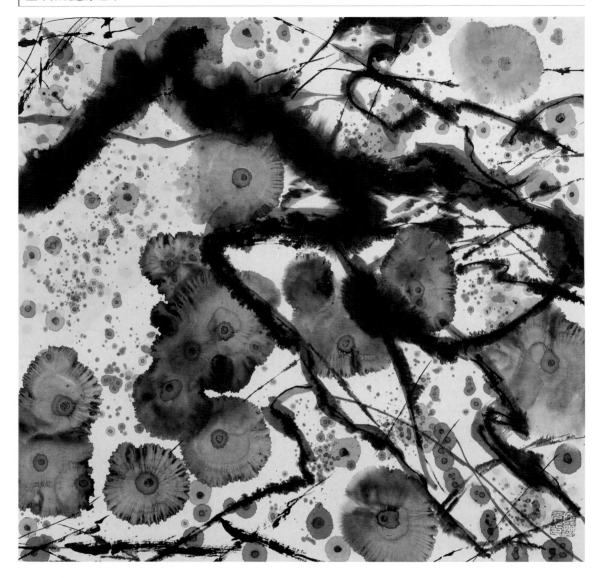

间质（一）

　　结缔组织是人体内分布十分广泛、功能十分重要的结构，主要由一些有特定功能的细胞、纤维和胶状间质组成，其分类十分复杂，正因为其复杂，就给了我作画的广阔天地。

　　示多种间质细胞与纤维纵横交叉，似叶非叶，似花非花，中国水墨画的特征，一一在目。

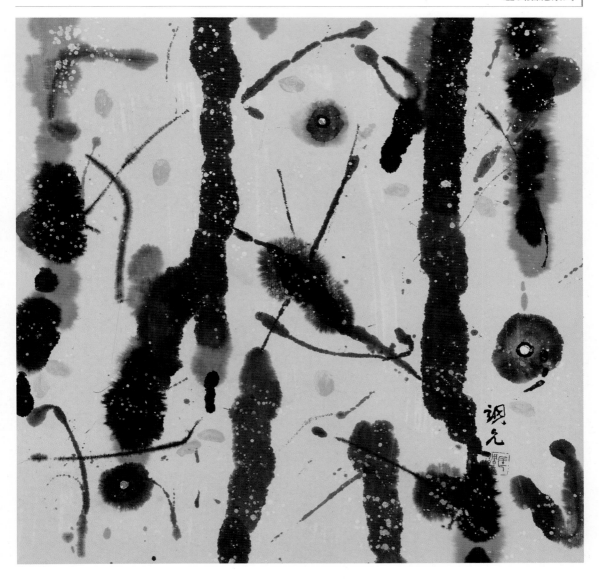

间质（二）

　　皮下疏松结缔组织，粗纤维，用屋漏法，细胞是点墨在宣纸上的自然渗化，背景用柔和的黄色，示体内胶质。临床常用的皮下注射即在于此。

弹力纤维

　　弹力纤维，有点夸大如弹簧，其实没有这么利害，纯属"意象"。年纪愈轻，弹力愈好，待到鸡皮鹤发时，弹力就很差了。

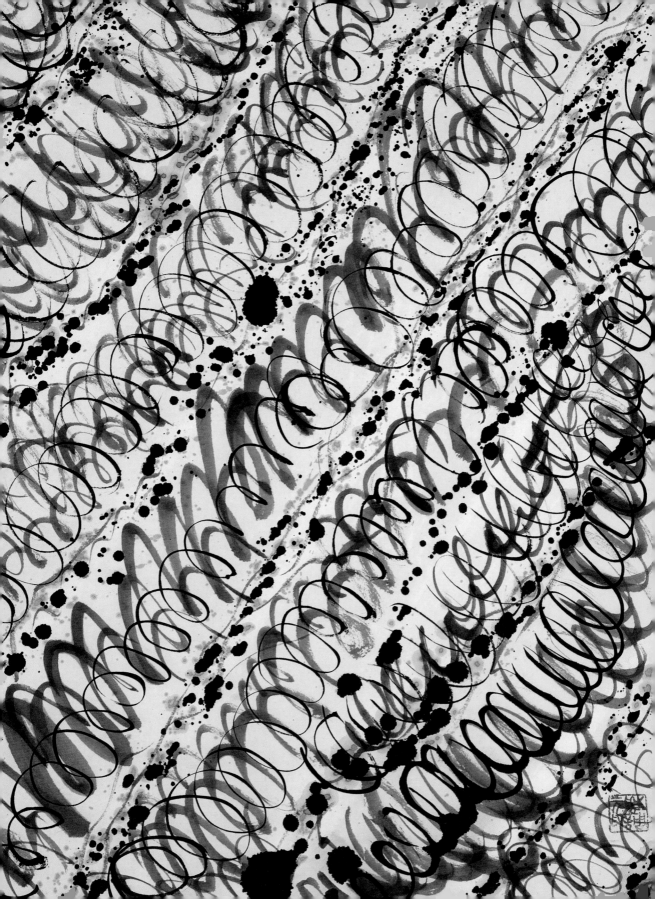

胶原纤维

　　胶原纤维则是原汁原味，如胶，柔软而有黏性。年老时，黏性渐减而变硬，"鸡皮鹤发"，它亦有责任。

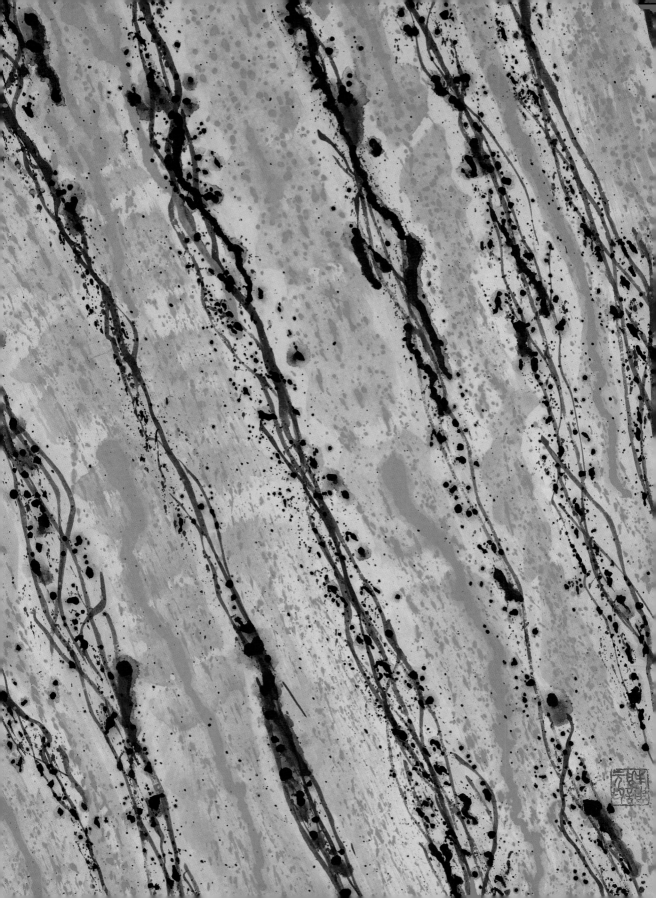

网状纤维

网状纤维也是真形，如网，网眼中常嵌有细胞。最典型的是肝细胞版之间的网状纤维，很整齐，很纤细，很美。

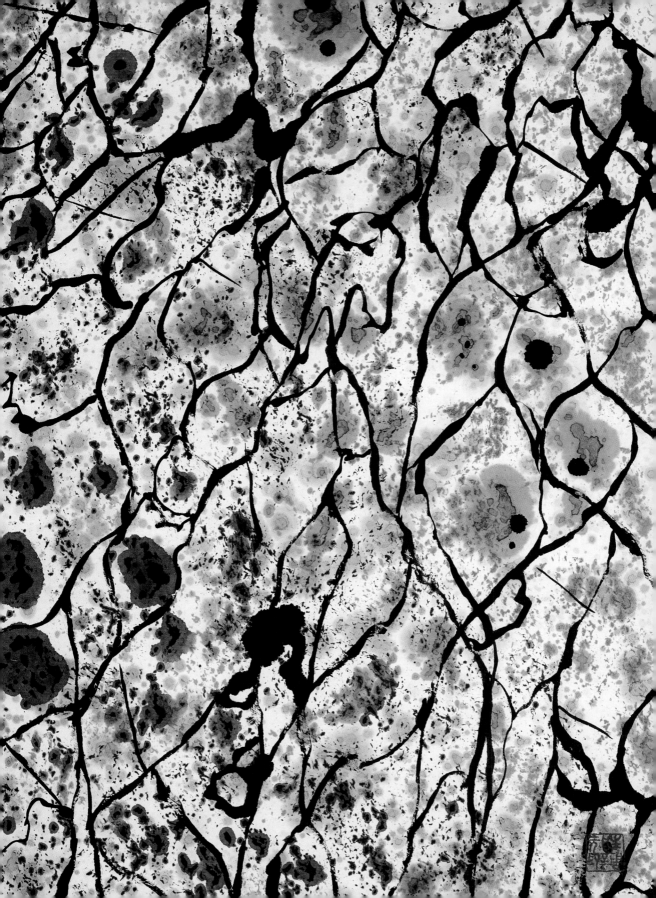

间质水肿

间质，全身疏松结缔组织是一个大仓库，不仅纤维、各种细胞、大量蛋白质、维生素、微量元素，储藏于此。更是一个蓄水库，全身水液可在此聚散。水肿或脱水时，疏松结缔组织将首先反应。

本画即示细胞与细胞、纤维与纤维之间，彼此距离增宽之处便是水液积聚之所。

水肿之轻重缓急，往往可显示心肝肾等内脏病变之进退。

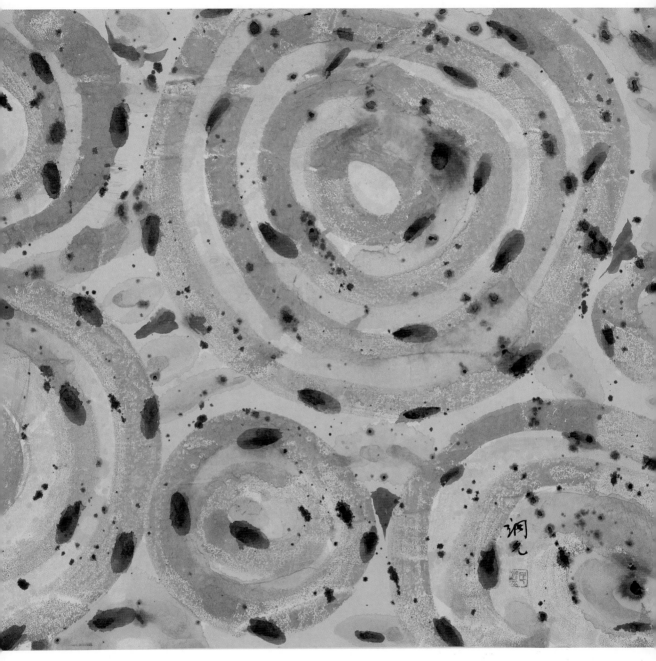

骨小梁

骨小梁，如同心圆，骨细胞呈环状排列，中心为哈氏管。

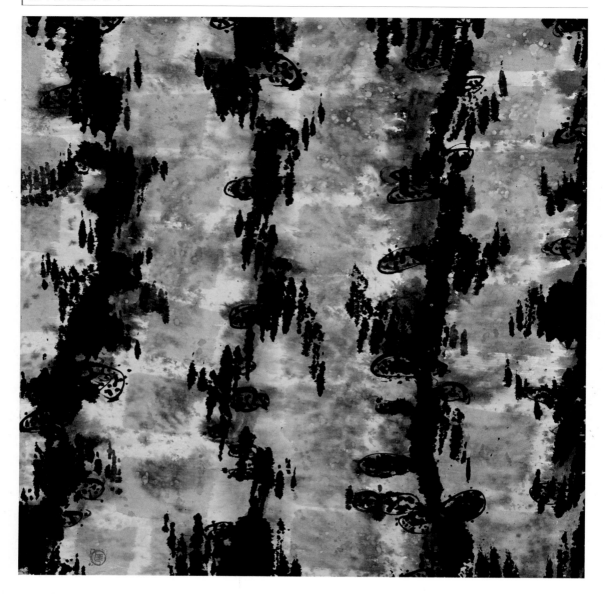

横纹肌

肌肉与骨骼、关节联在一起，让人动了起来。肉眼看见的肌肉形态与光学显微镜下的、电子显微镜下的相距甚远。

这里画的是电子显微镜下肌肉纤维的纵切形态，而且是变了形的。将"Z"线画得特别粗壮、坚强而密集是为了显示它的力量，颇具阳刚之气。

此画亦可视为"生命微观意象艺术"的代表作之一，确在似与不似之间。

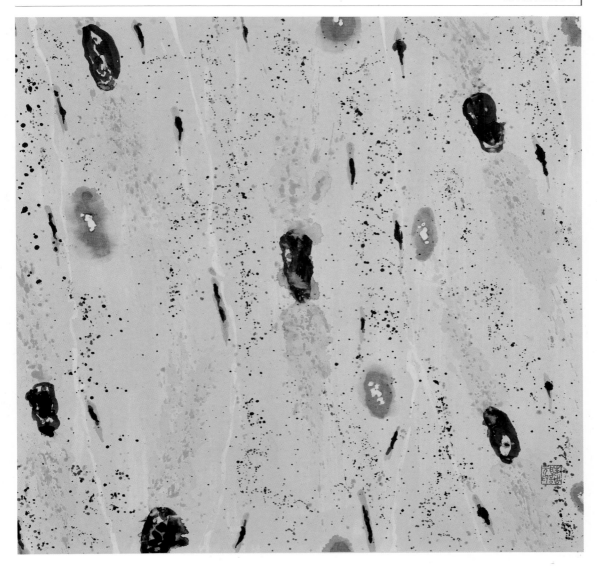

老年人心肌

　　这是光学显微镜下老年人的心肌细胞，其特征是在长梭形的细胞核两端有不等量的脂褐素沉积，表示心肌正在老化。

　　我特意用鲜嫩的黄绿色而不用肌肉的本色——深褐色是想显示"青春常驻"之意，是对老年人的一种鼓励和赞赏！

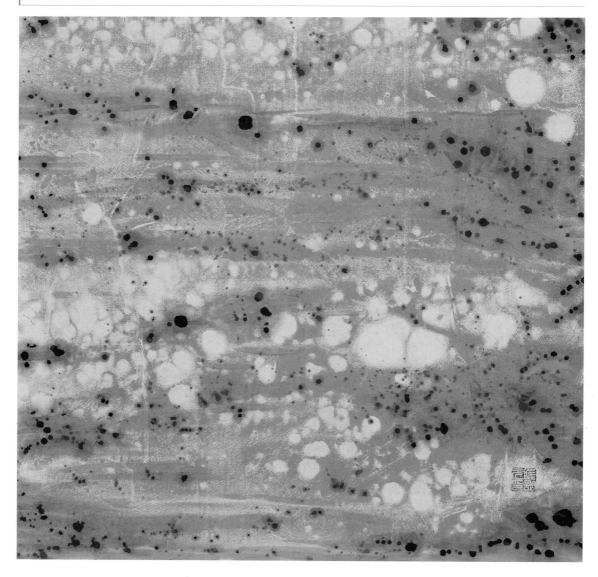

胖子的心肌

　　心肌纤维之间示脂肪细胞浸润、心肌收缩功能受损、全身供血不足。另有一画示肝脂肪变性，与此有异曲同工之妙。试想，如果长此以往，此人能健康长寿吗？

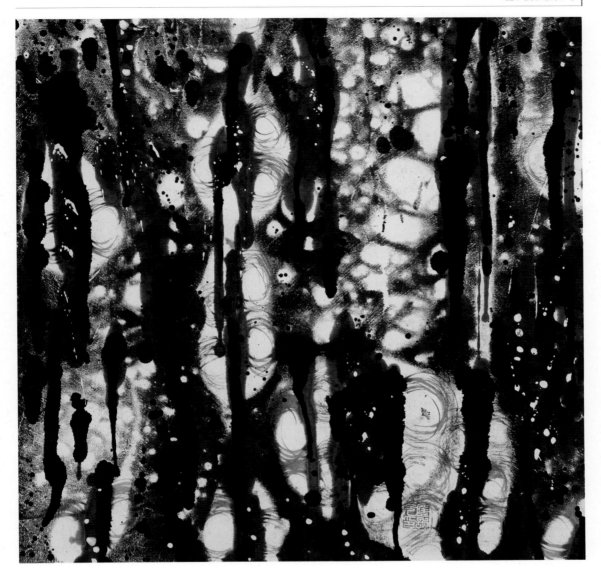

横纹肌萎缩

横纹肌因疾病而萎缩，肌无力，中间也是脂肪，但这种脂肪是一种无奈的代偿性的填充，与饮食不节无关。

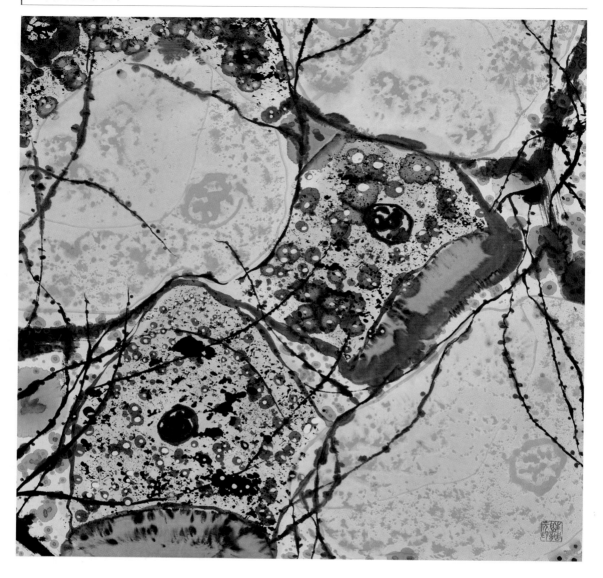

扁平上皮

　　肠系膜扁平上皮，原是一层透明的薄膜，显微镜下只是一个个平接着的细胞。我把它们美化了，有点春的气息。

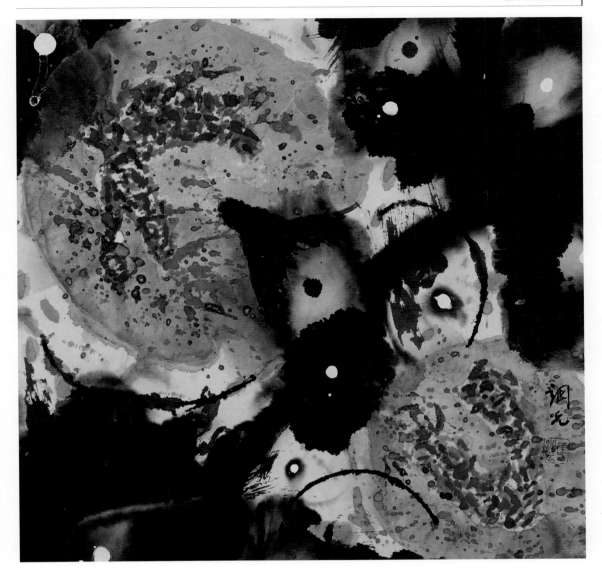

两个淋巴细胞

　　淋巴细胞是人体内的"兵种"之一，有抗
病能力。两个淋巴细胞，一大一小，或许正在
对话而我们不懂。

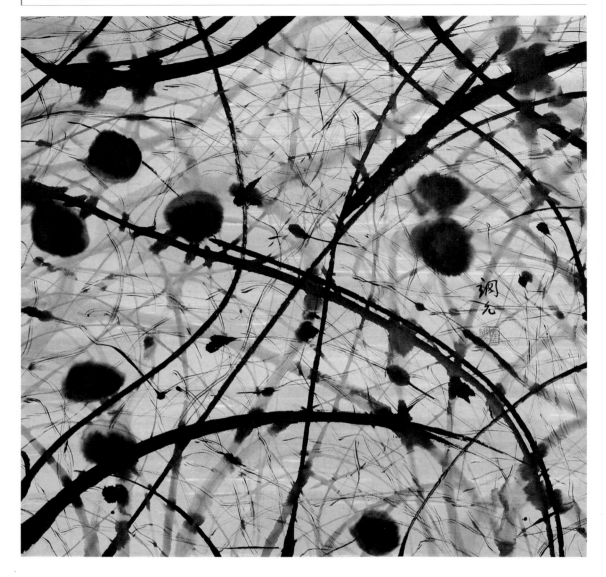

凝血块（天网）

　　这是将凝血块放在显微镜下见到的实情：纵横交叉，粗细不等，深浅不一，方向不同的线是纤维素，中间夹着多种血细胞。不少画家盛赞此画。

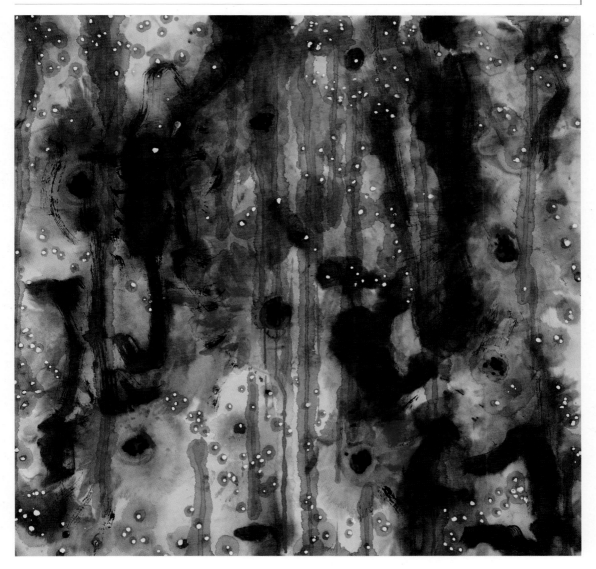

骨髓腔 （一）

　　用屋漏法示骨小梁，粗细不等，骨细胞看似静静地附在小梁表面，其实它们是非常活跃的，有破骨的，有成骨的。骨髓腔内有液体，小孩子偏红，老年人偏黄，此画用暗紫色处理，增强了造血过程的神秘感。

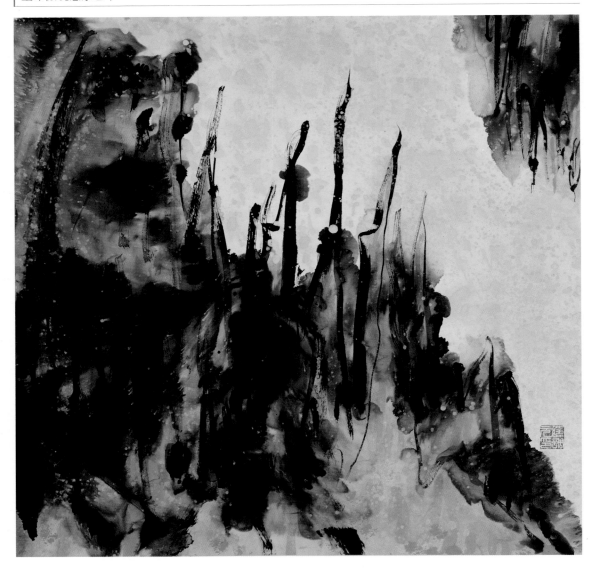

骨髓腔 （二）

　　这也是骨髓腔，完全用山水画技法创作。中心的骨小梁如锋利的山峰，有刺人的感觉，事实也确是如此，并无夸张。髓腔内的液体也是橙黄色的，接近真实。

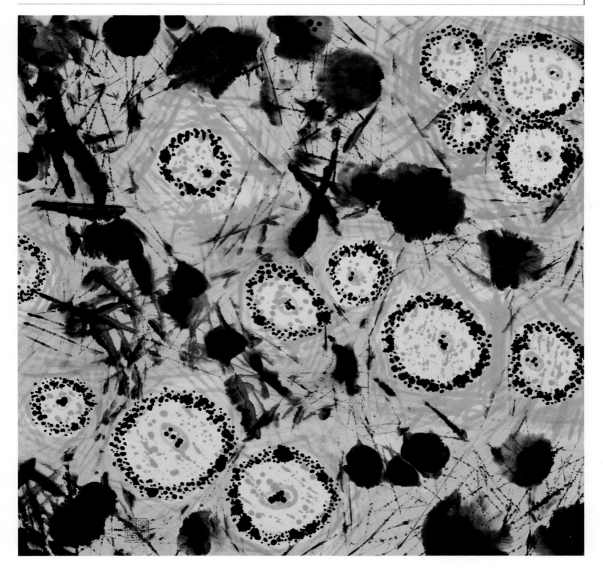

软骨细胞

　　人耳软骨组织。软骨细胞形如一个个密集
的鸟巢，很逗人喜爱。

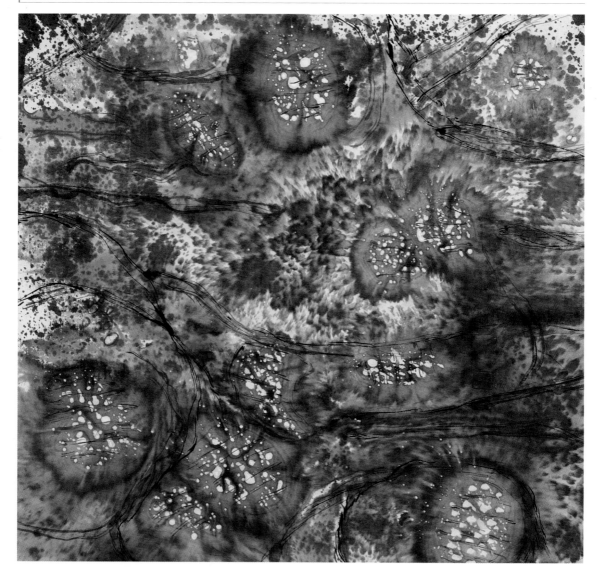

电镜下的腺粒体

生命微观意象艺术，微到什么程度？一般认为人眼的分辨率是 0.25mm，即两点相距 0.25mm 时，人眼还可以分辨出两点，小于这个距离便不行了。光学显微镜的分辨能力比人眼大 1000 倍。其他各组的画大多是光学显微镜下的。

这一组的画是电子显微镜下的，其分辨率是人眼的 100 万倍，可以看到生物大分子的结构。这些结构再加上羊肠小道，，其创作天地简直是无限量的，而且将更接近抽象，因为离人们的目测常态太远了！

腺粒体是细胞能量代谢的载体，氧化还原反应在其膜上进行，是人体内的发电厂。

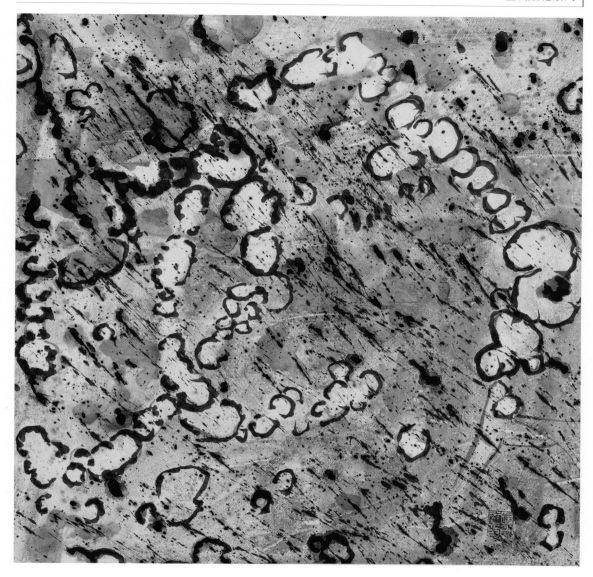

肌萎缩

肌肉萎缩的电镜观，形如朵朵白云，其实是脂肪或蛋白液，已无功能可言！

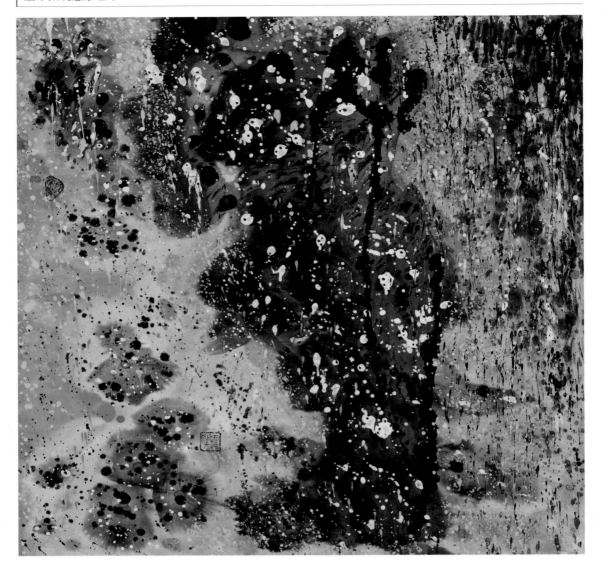

鱼乐濠上

　　淋巴液流。体内液体有很多种，有的在管
内流，如血液、淋巴液、脑脊液及胆汁等；有
的在间质内流，如组织液、细胞间液等；有的
在细胞内流，如阿米巴原虫的细胞质即绕着细
胞核流，妙不可言！

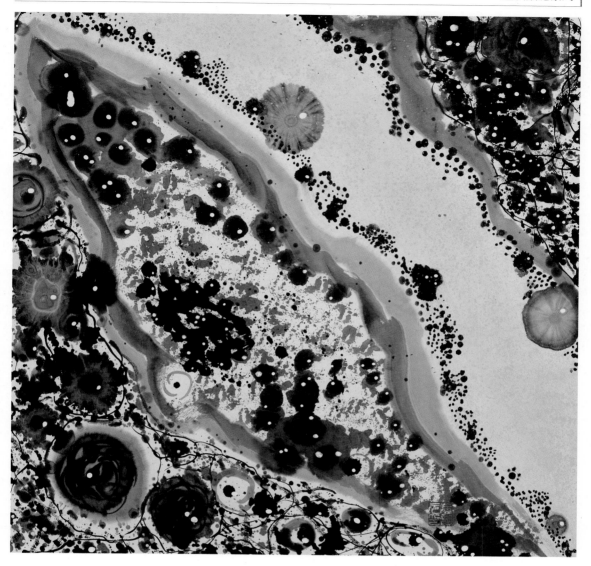

淋巴液流

　　此图示液在管内流，如缓缓的小溪流。两
个淋巴细胞，各巡一边，似职责分明！

胶元纤维

　　电镜下的胶元纤维。略加幻化而成天崩地裂的样子，有点震撼人心，作于2008年5月12日汶川地震后三日左右。

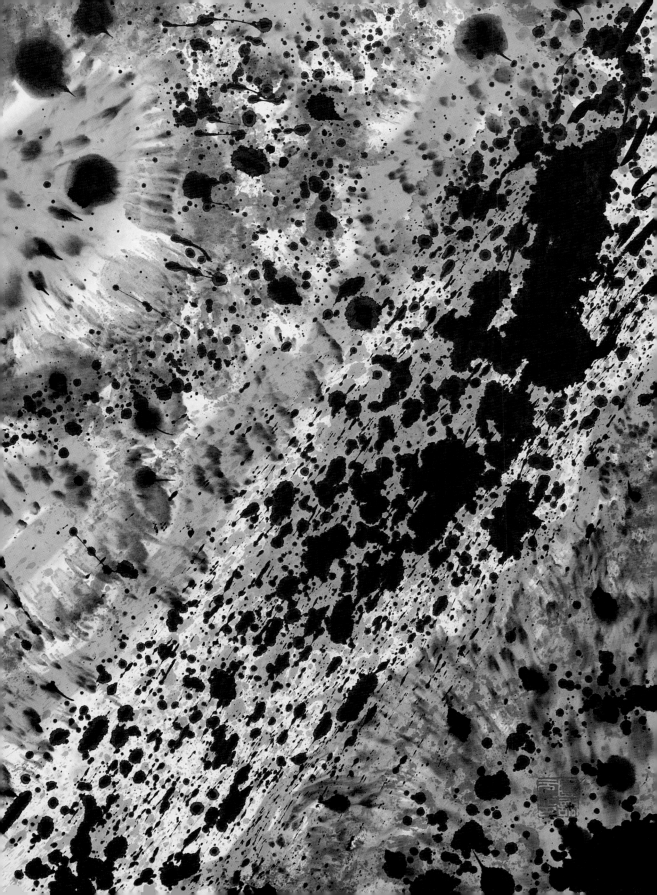

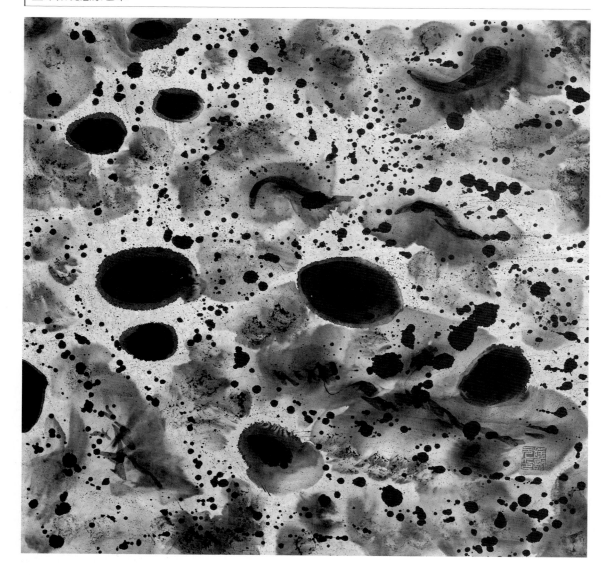

细胞内小泡

　　电子显微镜下可见细胞内有大小不等的小泡，其功能尚不清楚，时时刻刻会变化。

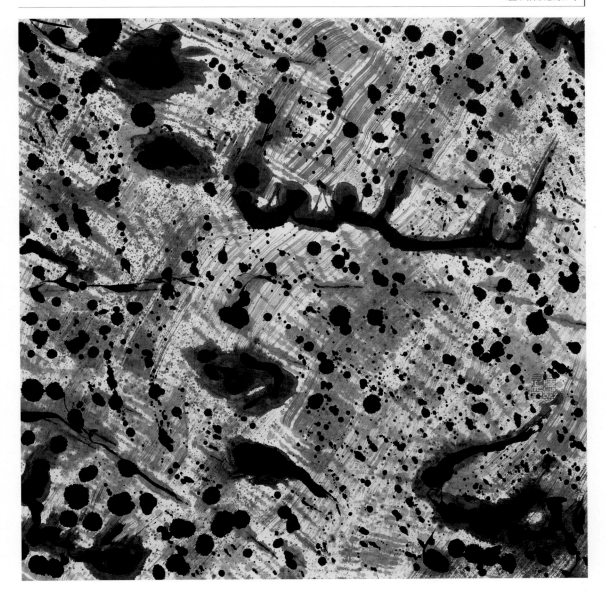

细胞内微小管

　　电子显微下可见细胞质内有均匀细管，或直或曲，由微管蛋白组成，为细胞之骨架，亦为细胞内物质运输之通道。细胞在运动时，微管会伸缩。

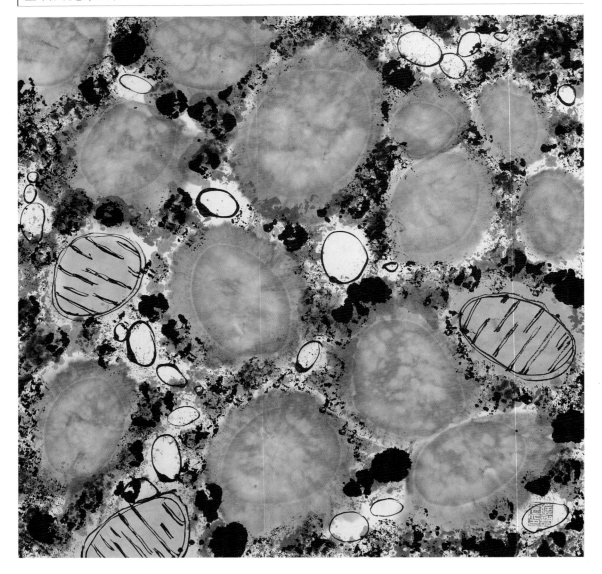

细胞内水泡样变性

　　电子显微镜下可见大小不等的水泡形成，往往表示细胞质出现异常，但并不严重。病因去除后可恢复正常；如病因无法去除，则病变可加重。

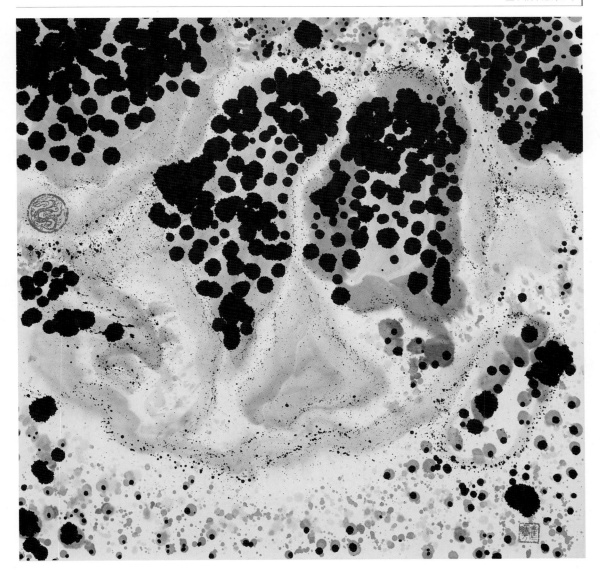

分泌颗粒

　　脑垂体前叶腺细胞中的分泌颗粒，激素即蕴涵其中，颗粒的多少能显示激素的含量。

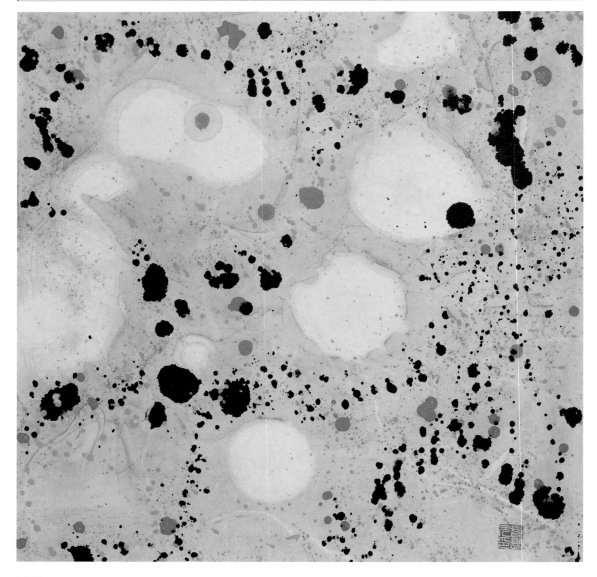

液泡

这也是细胞功能状态的一种显示，是经过
对自己的健康

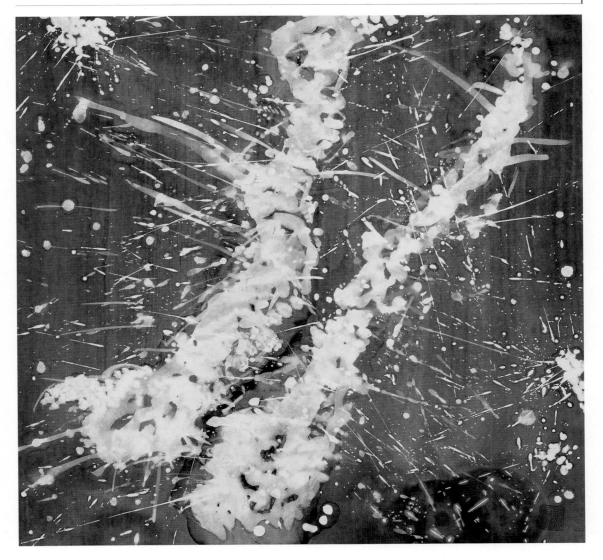

染色体

　　染色体是生物遗传信息的载体。这里显示的是扫描电镜下的两条染色体，作翩翩起舞状，婀娜多姿，美妙无比！

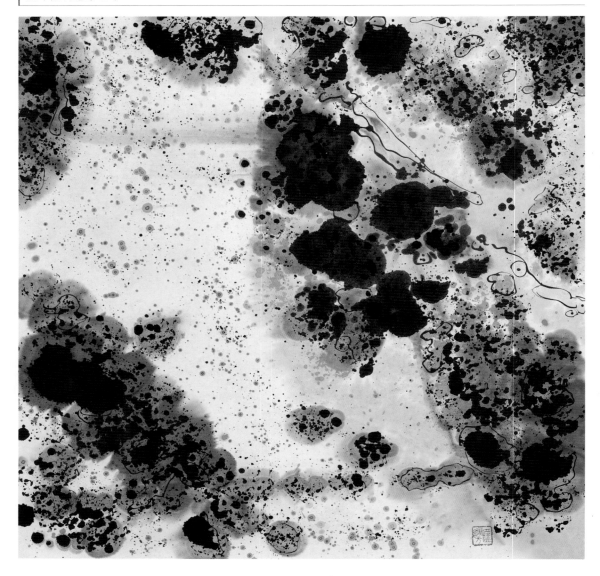

细胞间液中蛋白颗粒

在一切组织中，细胞与细胞之间有大小不等的空隙，被水液、蛋白液、黏液浸泡着，这是营养物供应和废物排泄的交易场所。

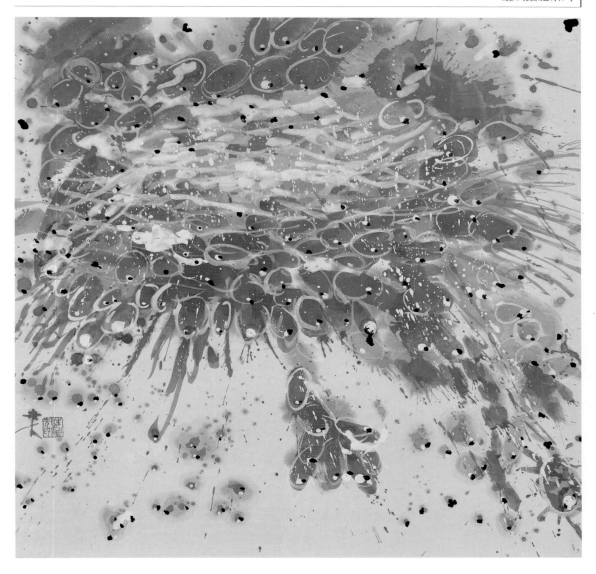

癌

　　癌，迄今为止仍为医学上的难题，发病原因不很清楚，早期发现比较困难、治疗也缺少良策，因此，严重地威胁着人类的生命安全。但有些致癌的诱因是知道的，如长期吸烟、过食腌制品、辐射线、煤焦油等，可惜有些人置若罔闻，烟照吸，爆炸食品照吃。所以我画了这组癌的病理变化，有的用重彩渲染，以示激动与感慨；有的则轻描淡写，以示安慰，希求宁静疗养。

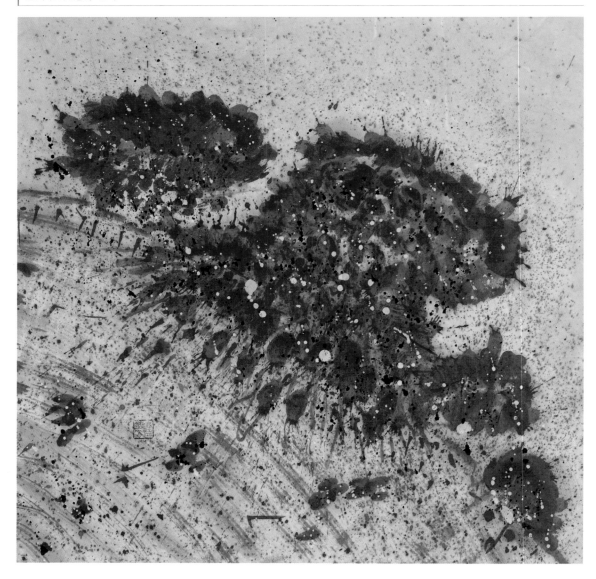

蕈状癌

　　癌的蕈状生长方式多见于皮肤表面及中空内脏之腔面，如皮肤、胃、肠、膀胱、子宫颈等，出血是其特征。

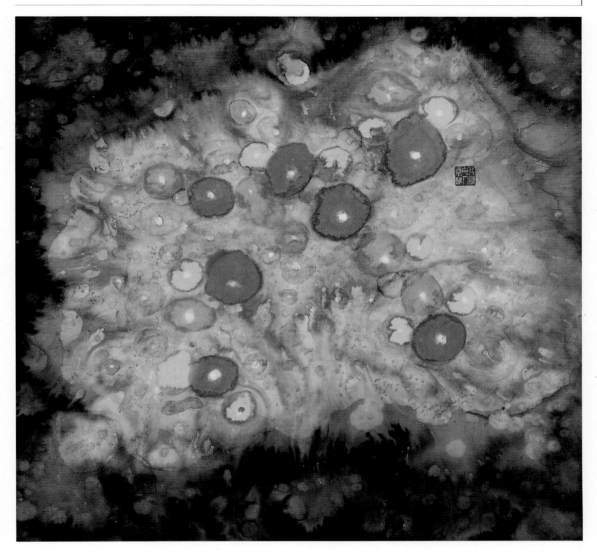

葡萄胎

妇女孕后或流产后由绒毛变性形成的。恶性者与癌无异，能致人于死地；良性者及早手术切除，即无大碍。

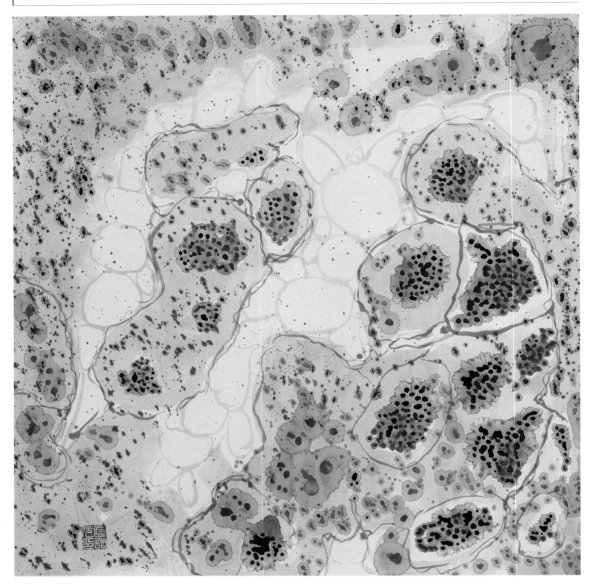

乳腺癌

这是人类高发的癌。我特意把它画得并不
十分可怕是因为在今天尚易早期发现，且其治
疗手段比其他癌略好些。但仍应提高警惕！

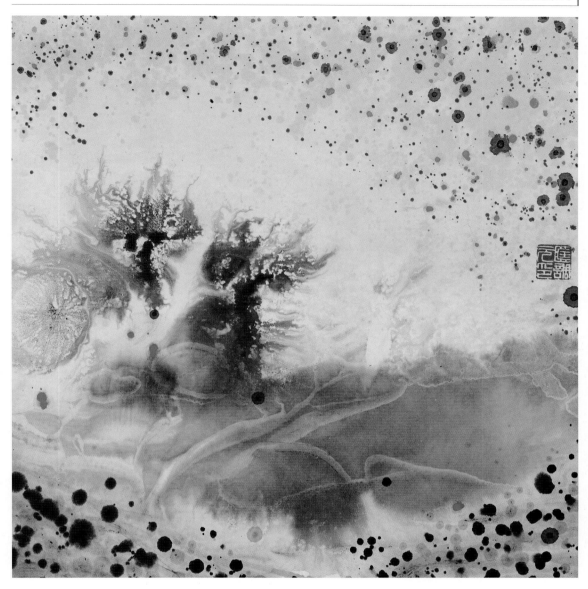

皮肤乳头状瘤

　　此类瘤良性的多，恶性的少。还得像沙漠里的两棵孤树，符合临床实情。

皮肤黑色素瘤

　　这是人体内恶性程度最高的肿瘤之一，常由黑痣恶变而来。一旦遭遇，难过此火焰山！！它对白种人威胁最大，黄种人次之，黑种人不得此瘤！

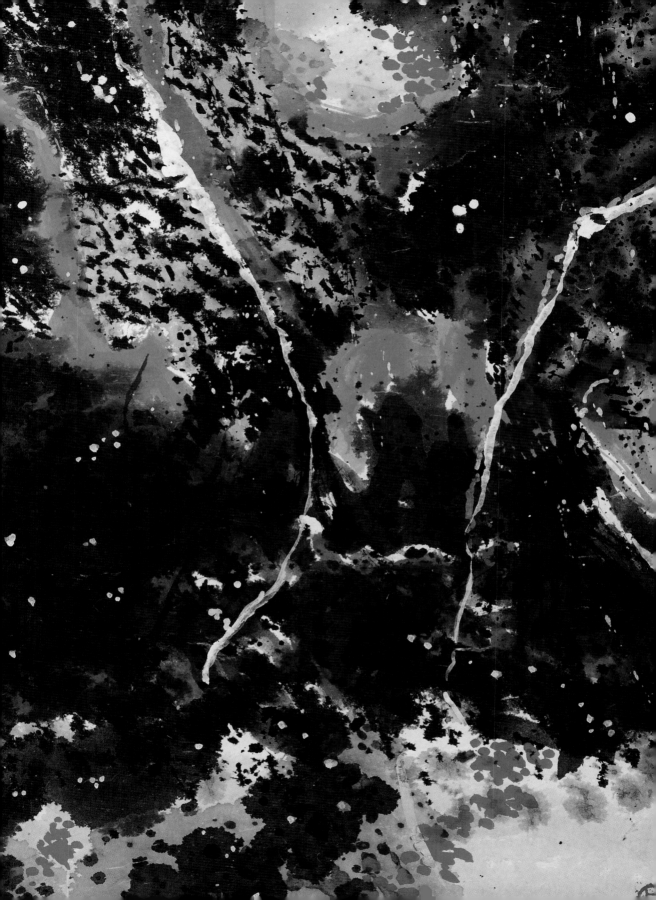

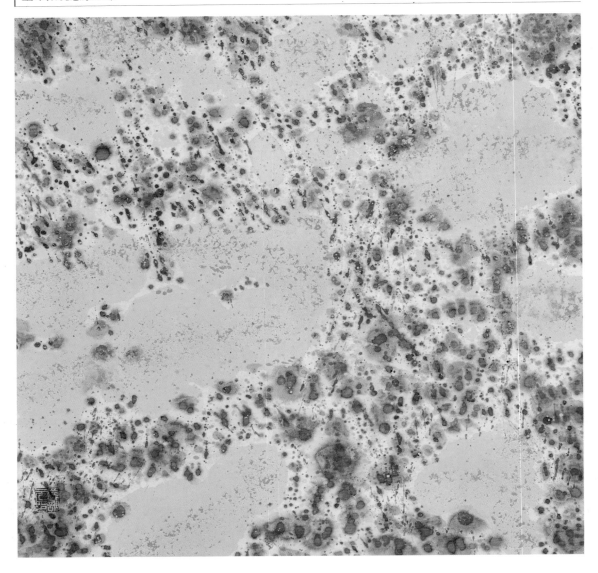

淋巴结结核

干酪样坏死。

形容坏死组织如干酪样，其中活的结核杆菌很多，极具传染性！

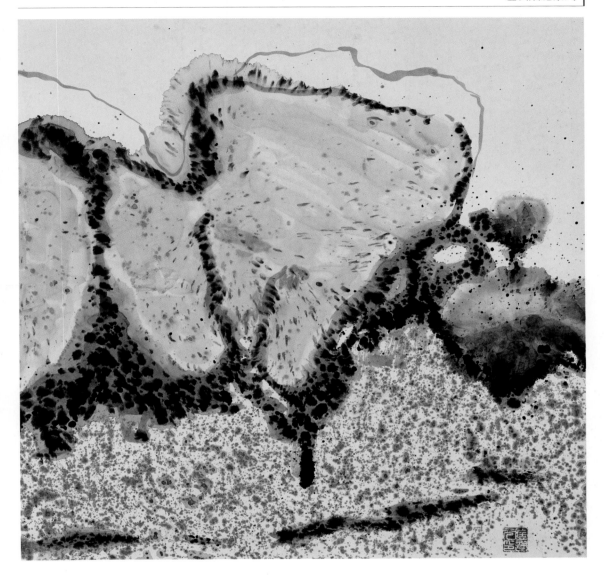

皮肤水痘及疱疹

　　这完全是具象的，简直画得惟妙惟肖，和病理切片中见到的几乎一模一样。或许不学医的读者看来却似抽象的了！

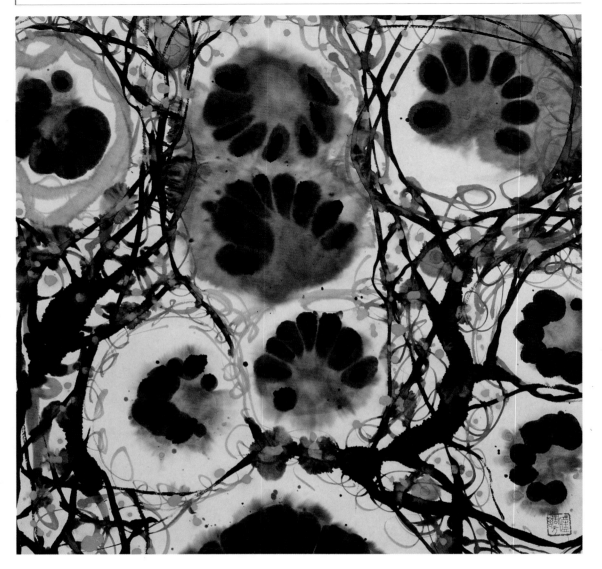

多核巨细胞

不是猕猴桃，而是成堆的多核巨细胞，表示机体抗病能力在提高，常见于一些慢性病变，如结核菌、寄生虫感染等。

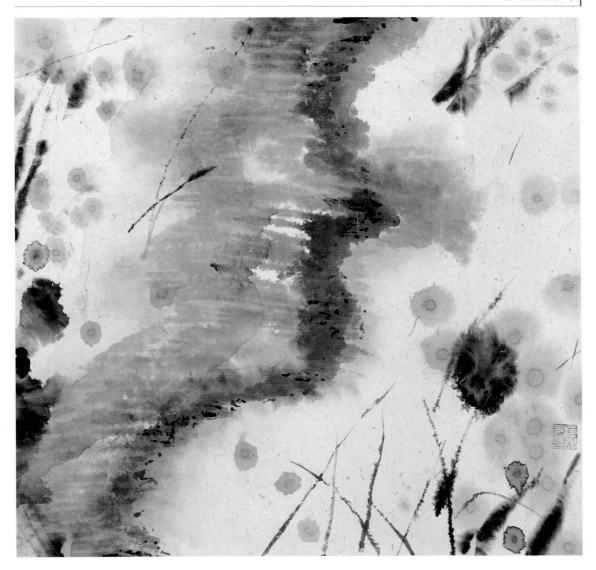

陈旧性皮肤瘢痕组织

　　一块大瘢，厚薄不一，因为陈旧，充血减轻了，所以变淡了。边上毫毛不多，且生长无序。具象，太具象！

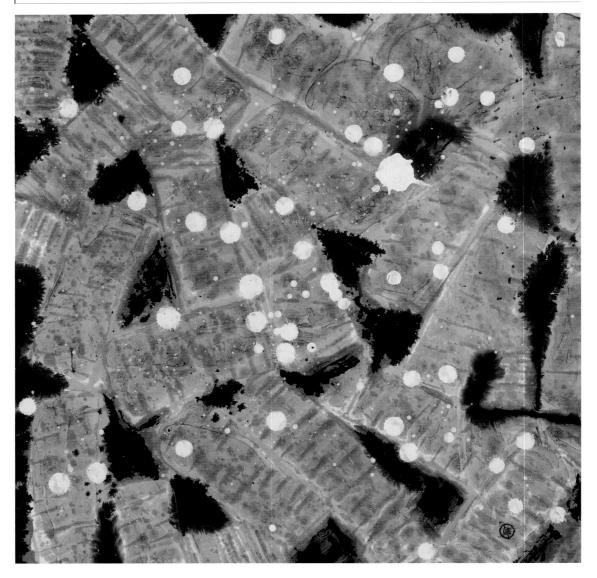

肺军团菌菌落

　　细菌在繁殖过程中往往成堆，形成菌落。
这幅画的是杆菌菌落，用了夸张的手法，是变
了形的，强调它们的集体性和黏着性。为提供
视觉美感，色彩也是意象性的。

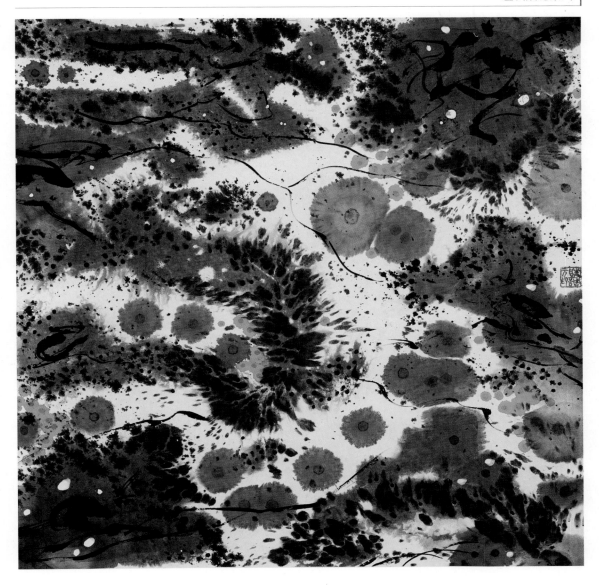

脑点状出血

　　这是脑组织内小出血点，如范围较小，且在非感觉区或运动区，则一般并无明显症状。

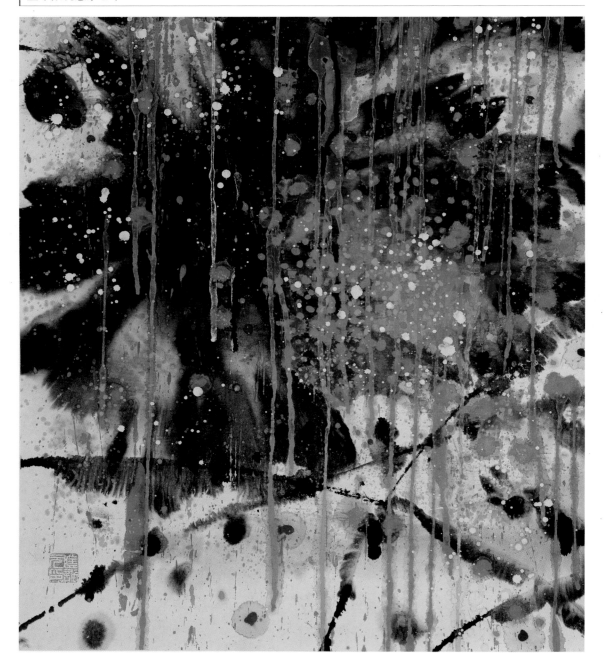

脑出血

（已赠上海慈善基金会卢湾区分会）

这是脑出血，范围较大，是中风的病理学基础。近来比较多见，据2010年《文汇报》报道，中国大陆每12秒钟即有一个人因心脑血管病而倒下，其根源是高血脂、动脉粥样硬化与高血压病。希望此画能起到警示作用。

二、太空系列

2009年4月，我去香港开会，一位朋友送了我两本太空摄影集：The universe 365 days 和 Beyond-Visions of the Interplanetary probes。这是我过去没有接触到的类型，几乎张张精彩，不仅夺我眼球，简直震撼我心。它们差一点让我成了一个宇航员，飞了起来，进入了另一个时空。我如获至宝，带回上海，精心赏析，如临其境，马不停蹄，泼墨泼彩画了起来。宇宙是个万花筒，变化无穷而目不暇接，越画越兴奋，但越画越觉得黔驴技穷，心到笔不到，画的多，丢的也多，留的较少。但会一直画下去。后邀请多位画家老师严格评选留下如下几幅，愿与同好们共赏！

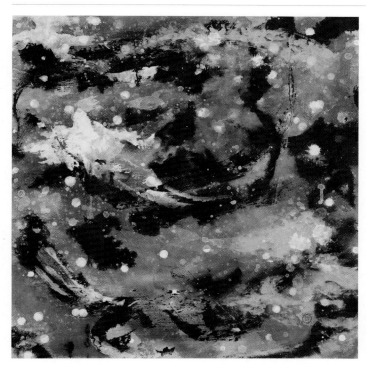

星云图（一）

（已赠上海慈善基金会卢湾区分会）

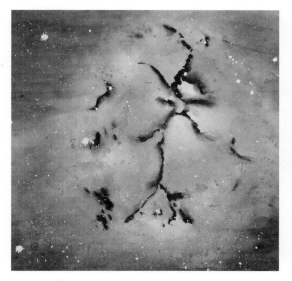

星云图（二）

星云指银河系空间气体和微粒组成的星际云，是银河系内的星际物质。它们的体积和质量较大，但密度较小，形状不一，亮暗不等。因此，它们的色彩非常丰富，形态也是千变万化。

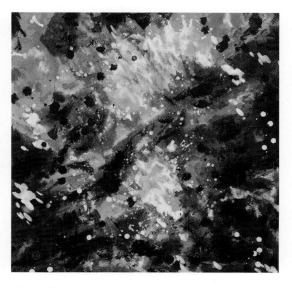

星云图（三）

当我见到太空摄影集后非常激动，欣喜不已，因为，我由此联想到人体内的生理与病理过程的情境与星云图有很多相似之处。我相信抽象画家见到它们也会动情起来的。

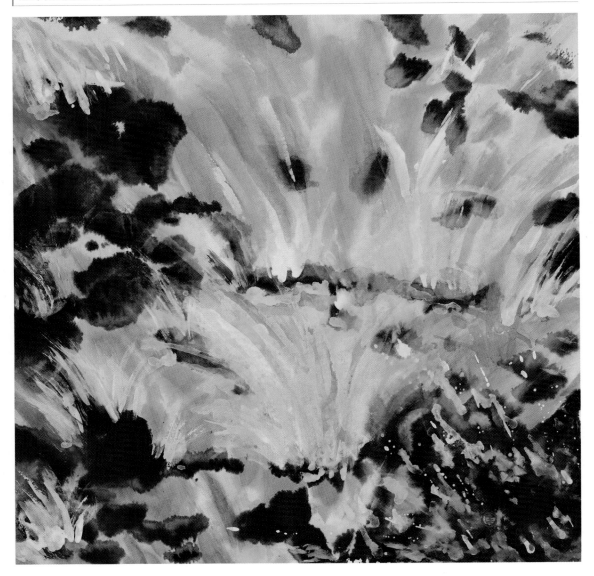

太阳活动表面

　　恒星是由炽热气体组成的，是能自己发光的球状或类球状的天体。离地球最近的恒星是太阳。在太阳活动爆发时，常有 X 射线、紫外线增强及高能粒子流暴涨等现象，约 8 分钟后即能到达地球。太阳活动是太阳大气中局部区域各种不同活动现象的总称，包括：太阳黑子、光活动斑、谱斑、耀斑，日珥等。这些活动都能给地球带来灾害！

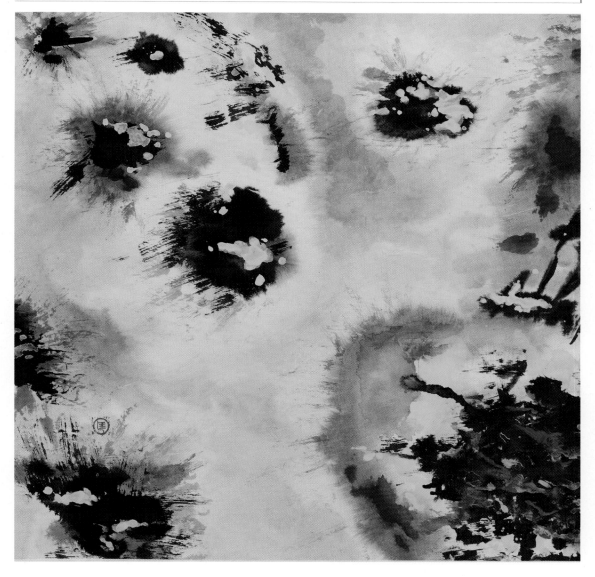

木星表面的火焰

　　这是从太空摄影集中幻化出来的一幅意象画，显示木星表面多彩多态的美妙景象。

蒙有厚云的金星

此画显示金星表面蒙着厚层星际物质的现象，金星表面有很多形态与人体内的疏松结缔组织颇为相似，日后我将作深入的探索与描绘。

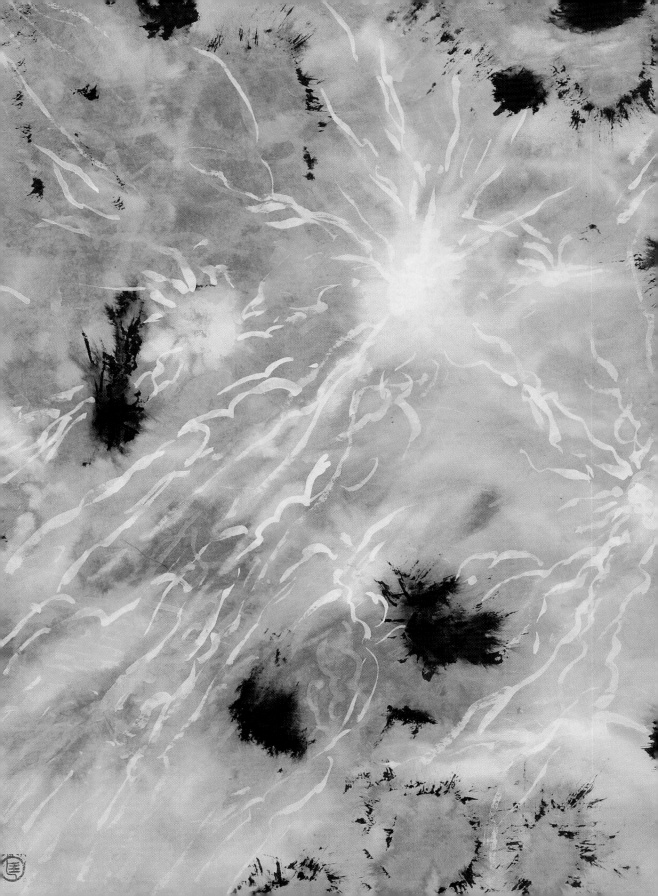

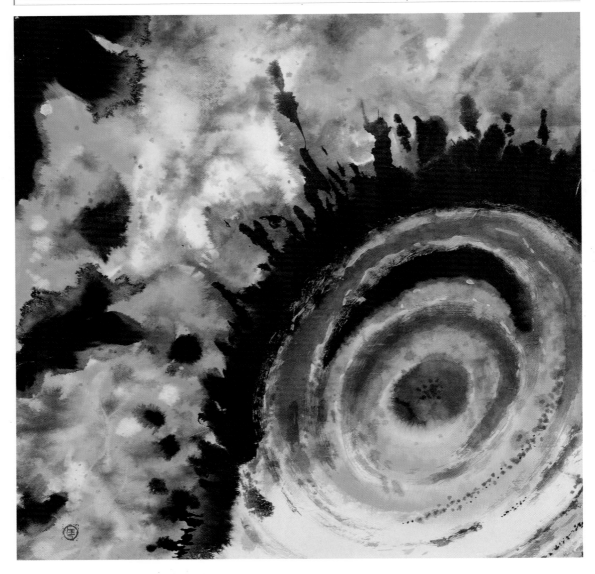

地球的 Richat 结构（Richat Structure）

 宇航员很容易从航天器上看到撒哈拉沙漠
中的 Richat 结构，非常壮观，非常美丽，宽达
50 公里，其形成原理尚是一个谜。

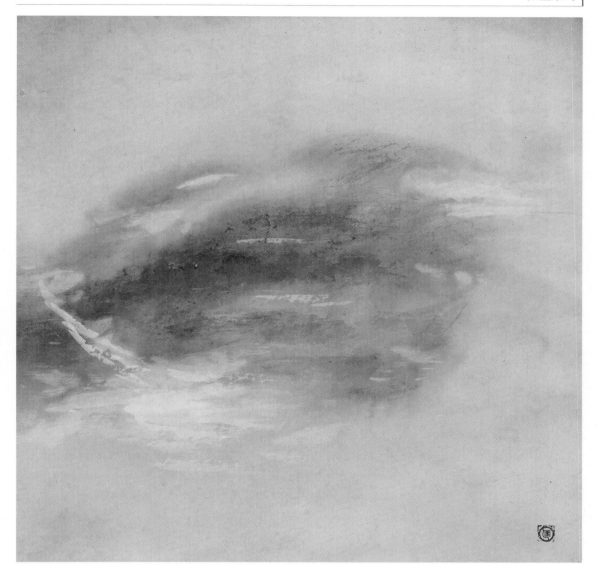

海王星

　　显示海王星上巨大的暗斑，表面有流动的
云层飘越而过。我用清凉的浅浅的天蓝色示
之，既中和了天体中其他的暖色调，也不同于
太空中暗星云团的深色调。

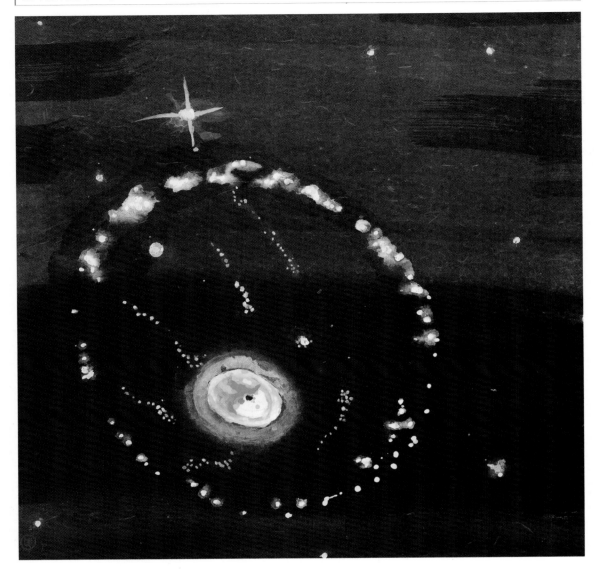

卫星轨迹

 天体中的不少恒星如太阳，及不少行星如地球、火星、土星等都有卫星绕着它们按椭圆形的轨迹运转着。这个轨迹和电子围绕着原子核运转的轨迹是同型的。微妙之极！

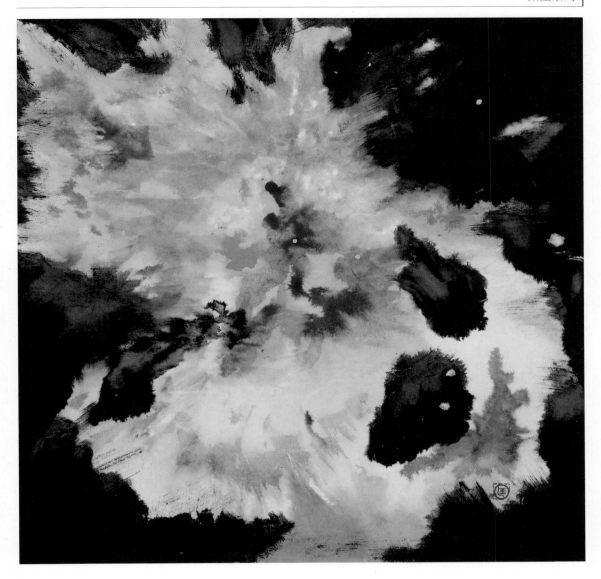

陨石

　　任何从天体上离散出来的、较大的固体物质都有可能经过太空而跌落到其他星球上，这种固体物质称为陨石。

　　此画示两块陨石正在飞向他方，其背景是多彩的、美丽的太空。我用此色调是想给人以既兴奋、又舒适、更潇洒的遐想。不知观者的感受如何？

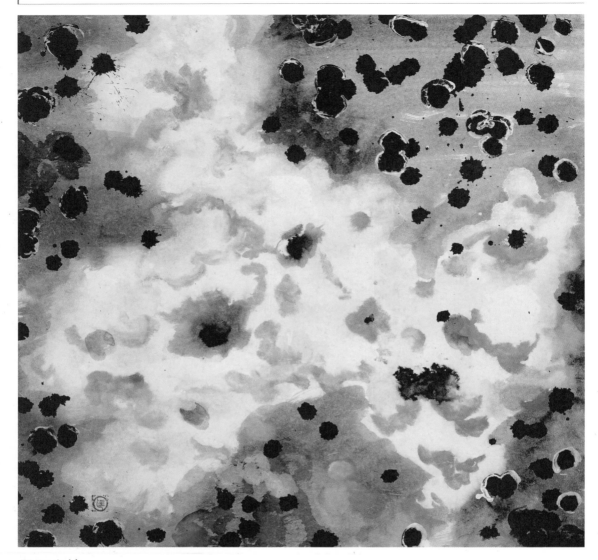

星际尘埃

　　太空不是真空，虽然密度较小，但充满着
气体及微小尘埃。它们大小不等，疏密不一，能
聚能散。我猜想它们或许比人在地球上自由得
多，故作此画。

三、天人同构系列

　　我的"生命微观意象艺术"是从描绘人体内的组织细胞开始的。后来，从太空摄影作品中看到了银河系里的星体，忽然发现：天体与人体的结构何等相似！请比较以下六张照片：（A1）这是戴军斌先生《华顶山上的彩霞》（百通，香港出版社）中展示的冬树。（A2）这是金星的表面所显示的树枝状结构。（B1）这是用扫描电镜拍摄的细胞膜表面结构，可见凹凸沟壑与月球表面极为相似。（B2）这是月球表面的坑坑洼洼。（C1）这是人类主动脉上肋间动脉开口处沉积的粥样斑块。（C2）这是木星表面的图像，斑斑驳驳，形如败絮。

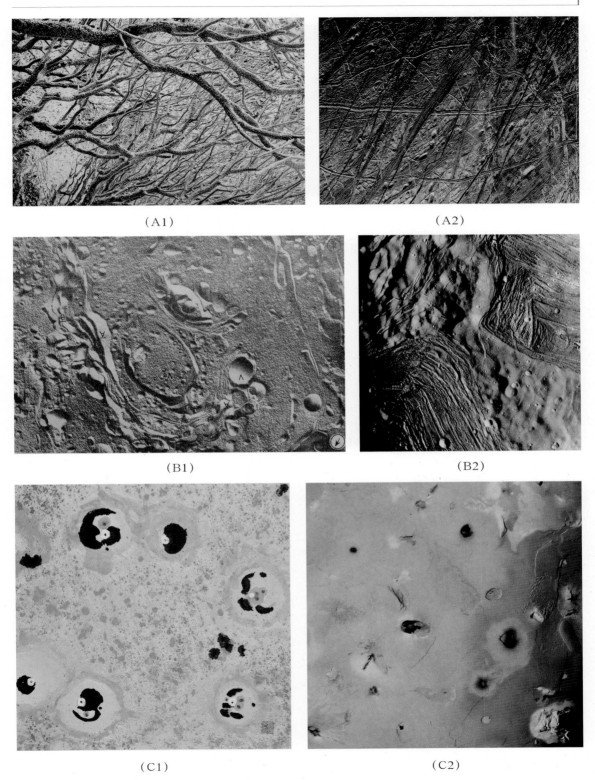

（A1）

（A2）

（B1）

（B2）

（C1）

（C2）

为什么天体和人体在结构图形上会如此相似？这将是日后天文学家与医学家携手深入探讨的问题。我先作如下推论：

1．天人同物、同源

根据现代天文学的观测和理论推断认为宇宙起源于150亿年前的一次大爆炸。在最原始状态下电磁作用、弱相互作用和重力作用都是统一的，在大爆炸的一瞬间开始，重力场、电磁场相继独立出来，此后才由原物质形成质子和中子，随着宇宙物质的进一步演变生成现有的原子核和原子。当原子形成后，分子、无机物、有机物、蛋白质、生命物质、病毒、细菌、植物、动物和人相继形成。《道德经》则将此过程概括为"道生一，一生二，二生三，三生万物"，由此可见，天下万物是同一物质，逐一延伸而成的。

2．天人同构、同理

既然天人为同一物质来源，则其内在结构应相同，其运动规律也应该相同，即理相同。相同的内在结构，必然有相同的外在表现，即外在的形态。我们知道万物按其构成物质分子运动的速度来分，不出三态，即气态、液态和固态。天体是宇宙内各种星体以及存在于星际空间的气体和尘埃等所有物质的总称。恒星是天体中的主体，一般认为是有炽热的气体组成的。除恒星外，还有行星、卫星、流星、星云和星际物质。星际物质包括星际气体和星际尘埃。星际气体包括气态原子、分子、电子和离子等。星际尘埃是指直径约为十万分之一厘米的固态物质。自然界与人体都呈此三态，三态之间可以相互转化。众所周知，卫星绕着主星转与电子绕着原子核转而形成的椭圆形轨迹是相似的。

3．天人同变、同化

中国古代哲学认为"类同则召，气同则合，声比则应"。相似的物质之间还有相互感应现象。"天人合一"、"人与天地相应"是中医学的一条根本原理。春生、夏长、秋收、冬藏等四季养生之道即源于此。1997年我按两纲八要原理将人类体质分成六大主型。现在又按阴阳、气血、虚实、寒热、燥湿，用意象艺术显示出来。这是天人同构的美妙实例。

4．天人同养

无论研究人体体质学，还是进行"生命微观意象艺术"创作，都应造福于人民。那么，花了那么多笔墨探讨"天人同构"，有什么实际启示呢？中国式的养生之道是"求诸内而不求诸外"，先求诸自己而后求诸天，主张养好自己的精、气、神、德的同时必须顺天而行，不可逆天而为。庄子要求放弃人为，随顺自然，达到"天地与我并生，万物与我为一"的境界。这是明智的、可取的。荀子提出来的"制天命而用之"的观点，其恶果今天已达到威胁人类生存的地步！养生是养己，环保是养天，天人同养才能长治久安。希望读者在此等画中除能得到一点点美学欣赏之外，还能受到一点"天人和谐"、"天人同养"的理性收益。

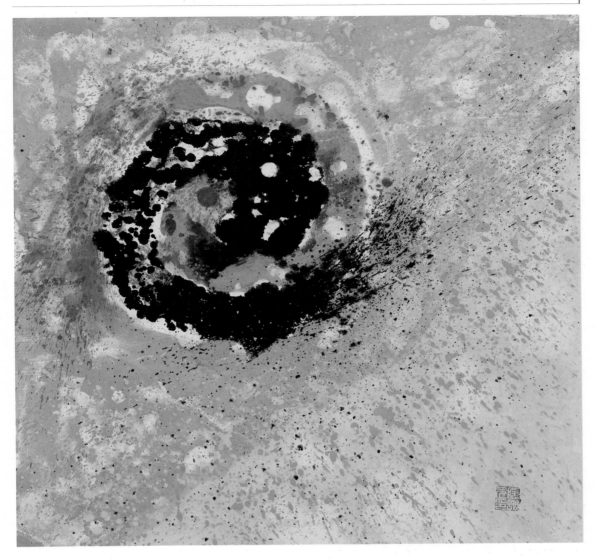

万物一太极

"太极"一词源自《周易》。太极是从无极来的。无极不是空，而是妙有。太极是一个圆，不动则已，一动便生两仪，两仪即阴阳。太极加阴、阳便是三。《老子》说："道生一，一生二，二生三，三生万物"。

三爻便成一封，叠加成六爻，演绎成六十四卦，变化无穷。这是普遍真理。从之则生，逆之则亡。试看大如银河系，群星旋转呈太极。龙卷风旋转而上成太极。小至一细胞，细胞核在中心，细胞浆在四周。一为阳，一为阴，亦为一太极。阴阳协调即生，不调即病，不可挽回即亡。原子也如此：原子核在中心，电子绕着核不停地转动。天下万物永远如此，静是相对的，是动的片断。

此画美妙无比，深奥莫测，遐想无穷，需要智慧帮帮忙。

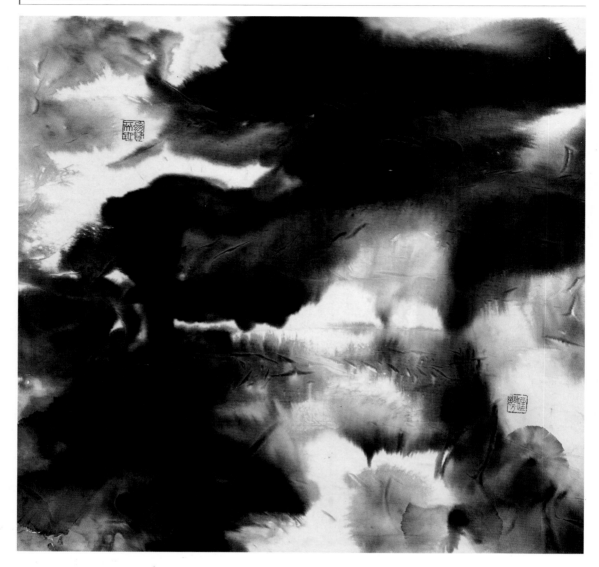

气韵

《庄子》说："通天之下一气耳。"天有天气，地有地气，人有人气。万物万事，各有其气，概莫能外。

凡气必动，动即成风。风有外风，有内风。外风看得见，内风看不见，但凭感觉可知。动而成流，流动无阻则通，受阻则不通，不通即疼。气有多少，多处厚而少处薄。厚薄均匀得当即美，称"气韵生动"。

气分五色，五仅表示分配。其实，色是千变万化，无穷无尽的，所谓"千红、百绿、万玄色"。人体内的气亦然。细品此画可悟气韵，但只能意会，不能言传。

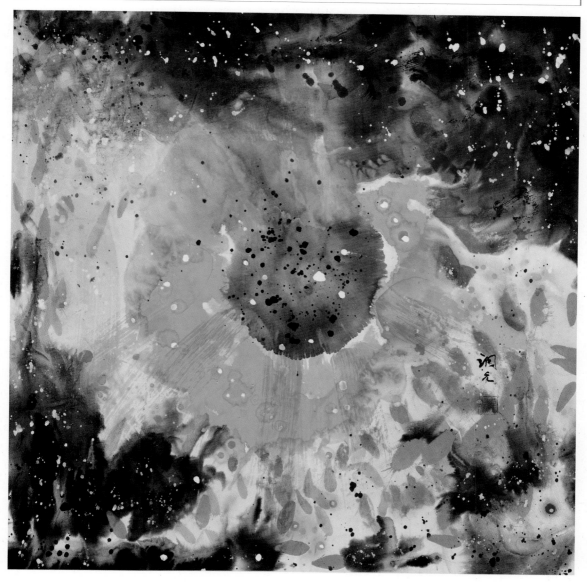

气机升降出入

　　"气机升降出入"是传统中医学对人体生理病理的总括。《内经》说："出入废则神机化灭，升降息则气立孤危。故非出入则无以生长壮老已，非升降则无以生长化收藏"。要把这个过程画出来是动了些脑筋的。中央是个细胞核，四周是绿色细胞浆，上方有墨绿色的气进，下方有淡绿色的气出。细胞外的体液是多彩的，其中的细胞也在转动。怎样表示其动？受了"印象西湖"的启发：用"红鲤鱼"的向上游动来表示是最恰当不过的了。一个星体在太空中的境遇，实与此相类。

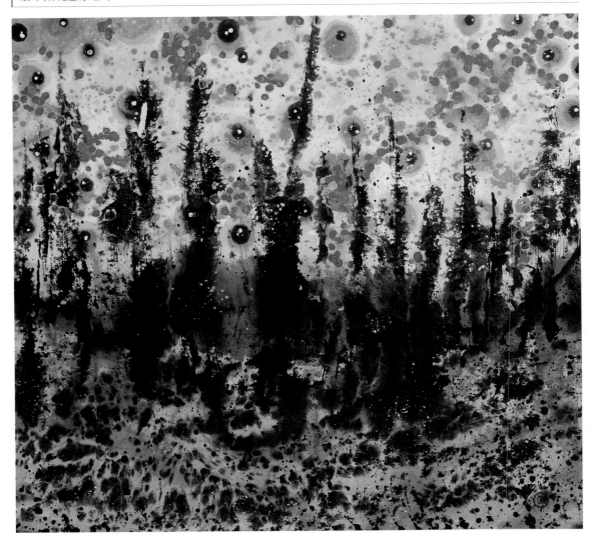

骨髓腔

 这是年轻人的骨髓腔，造血旺盛，犹如入梅花林。骨小梁如树干，红细胞如梅花，骨皮质为美景之土壤。这是天人同构的好例子。

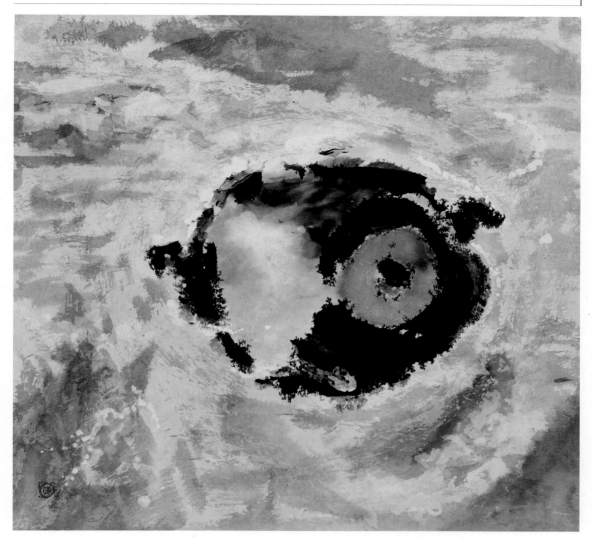

火星上的奥林匹斯火山

　　这是静止了的火山口，从宇宙飞船上看下去，与一个细胞的结构是相似的，是"同形"的。

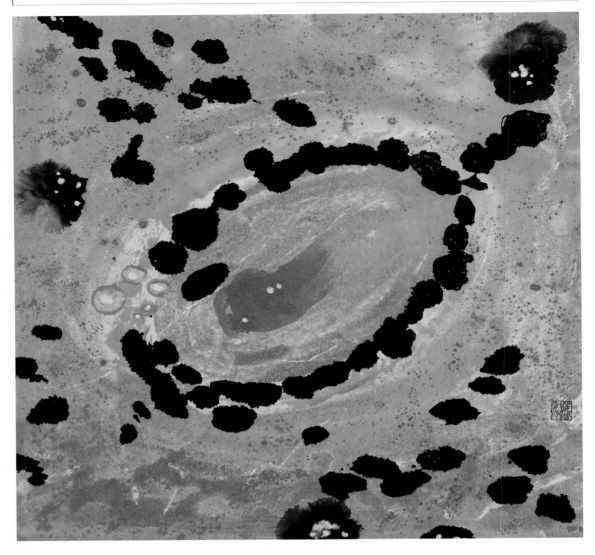

万物同规

　　诸物围绕一个中心旋转运动是宇宙间的普遍形式，天体如此，细胞如此，原子也如此。

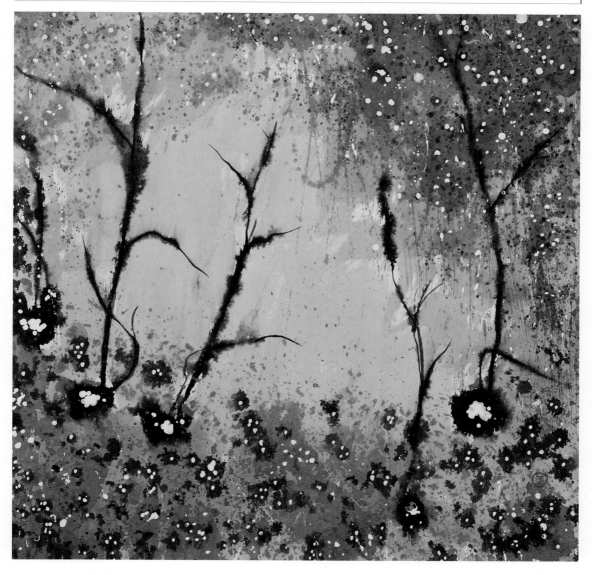

小脑普金野氏细胞

　　小脑普金野氏细胞，参错排列着，其轴状
突长，向上如树梢；其树状突短，向下如树根。
整个结构宛如春天的草丛、欣欣向荣。

人体体质分型组画

　　1977年，我根据临床所见之症象，并按中医学两纲（阴阳）、八要（气血、虚实、寒热、燥湿）原理，将人类体质分成六大类型。2010年，在"天人同构"思想的启示下，又将此两纲八要演示成六幅彩墨画。

　　这里画的是人体内的疏松结缔组织。它是分布极广的一种组织，其生理功能实与心、肝、脾、肺、肾、脑等实质器官是相辅相成的，故我选它作为反映人体体质类型的"形象大使"，凡真正关心自己身体健康的朋友宜仔细品味这一组彩墨画。

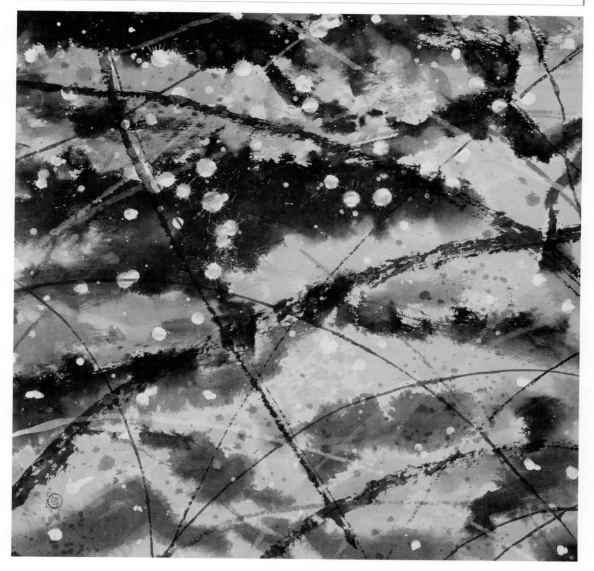

（一）常体

 色泽调和，无偏盛偏衰，且较滋润，表示新陈代谢过程正常，无过与不及，既不怕冷也不怕热。

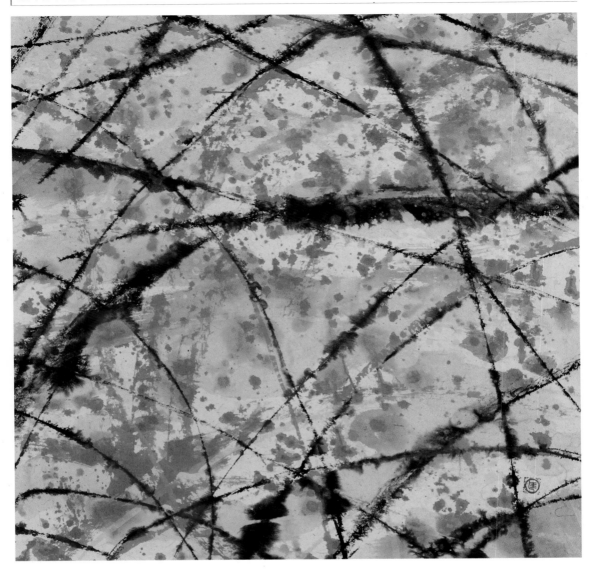

（二）热体

色泽偏红，示新陈代谢亢进，呈燥热状态，口干舌燥，能冬不能夏。

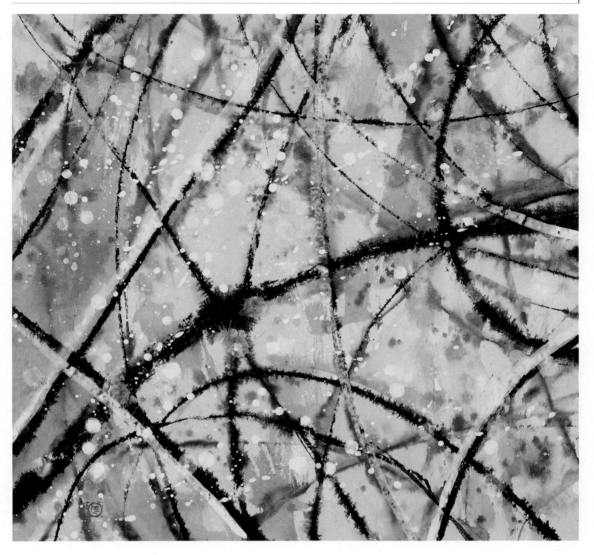

（三）寒体

色泽偏淡，示新陈代谢低下，产热量降低，怕冷，好蜷缩，好静不好动，能夏不能冬。

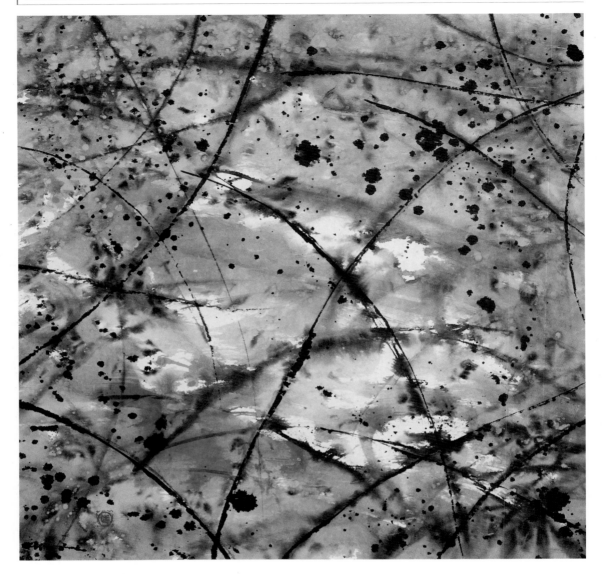

（四）倦体

　　色泽偏淡，但略深于寒体，显示气血不足，新陈代谢也略低下，故气短懒言，动辄好倦，乏力。

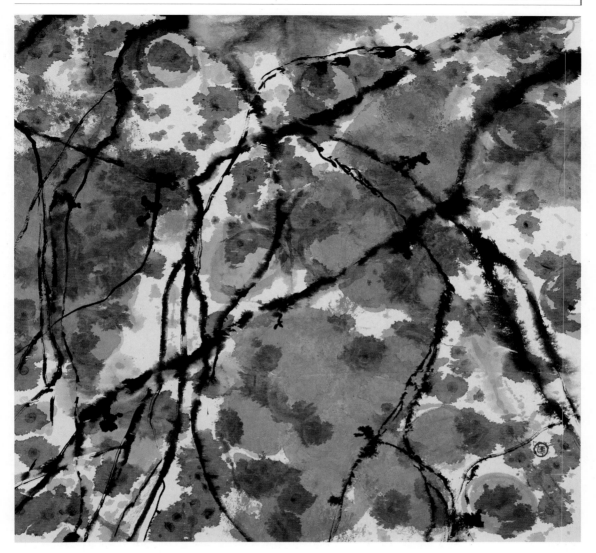

（五）瘀体

　　色泽偏紫，成块状显示气血瘀阻，血流不畅，为郁为痛。心脑血管病、恶性肿瘤、血液病及痛经者多呈此类病理体质状态，宜早调早治。

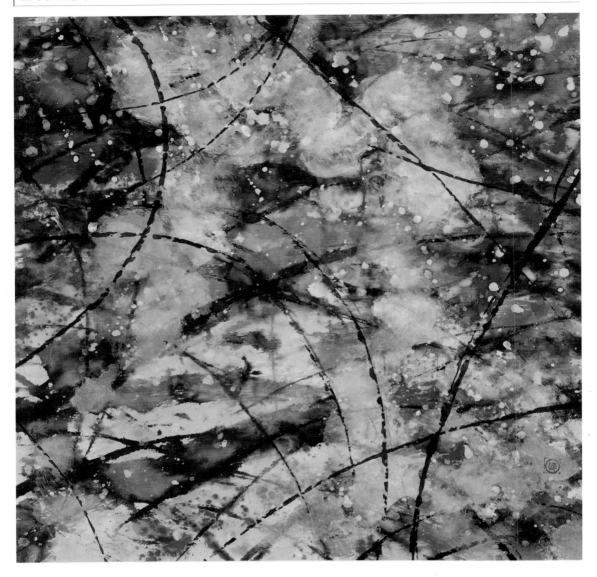

（六）湿体

　　色泽偏黄，最具象征性的是有云雾状物质
弥散其间，有时如黄梅天闷热薰蒸之状，有时
如秋末冬初之雾重庆！！临床恒见舌苔腻。

生长壮老已组画

普天之下，万事万物之发展规律是相同的，或者是大同小异的，没有一样可以超越《易》的十二消息卦：

坤 ䷁

复 ䷗

临 ䷒

泰 ䷊

大壮 ䷡

夬 ䷪

乾 ䷀

姤 ䷫

遁 ䷠

否 ䷋

观 ䷓

剥 ䷖

这是阴阳盛衰消长的总规律。人从获得生命以后，也循此规律发育成长，生长壮老已，概莫能外。

幼苗之嫩绿、男子汉之壮实、淑女之窈窕、老年人之苍老，一目了然。年龄不同，性别不同，体质不同，养生之法理当不同。顺之则生，逆之则亡。姤卦前后当行中兴之术。如能由此而开悟者，则健康在握，而长寿有望。

幼

淑女

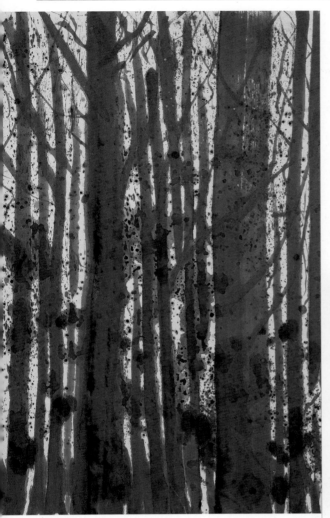

男子汉

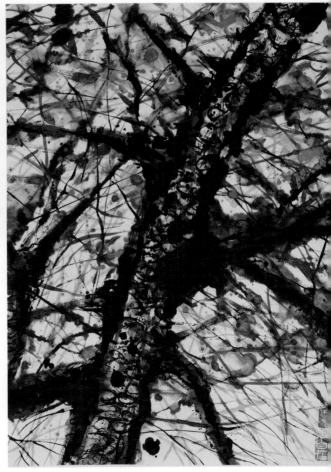

苍老

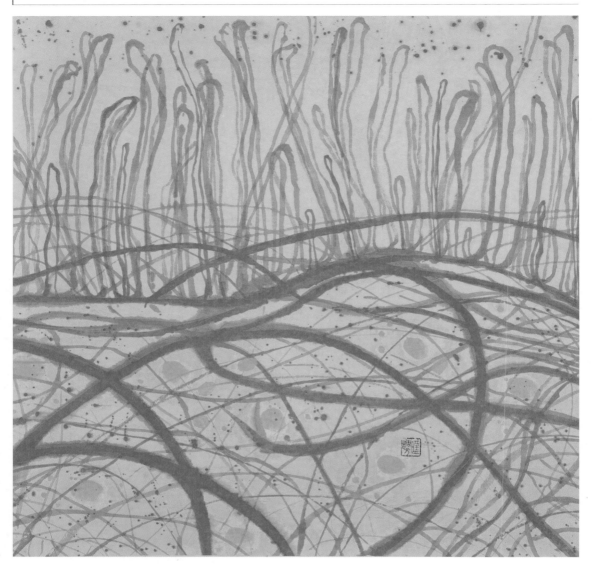

人体内血管网

四、人生感悟系列

　　常言道：“言为心声”。中医古籍则说“心开窍于舌”。画家们常说他们的创作都是感情的流露。我则说：“画为心形”，“六根直通于心而以目为先”。

　　人生感悟系列是我在画细胞、画太空、画天人同构之余，随情之所起、兴之所至，似有所感而信手涂成的。我来到人间几经浮沉，辗转东西，匆匆已过80载，今“悟以往之不谏，知者之可追，实迷途其未远，觉今是而昨非”！在临床诊疗之余，以笔代舌，以画表意，“望天上云卷云舒，看窗前花开花落”而渐入“宠辱皆忘”、“天地与我并生，万物与我为一”的佳境。

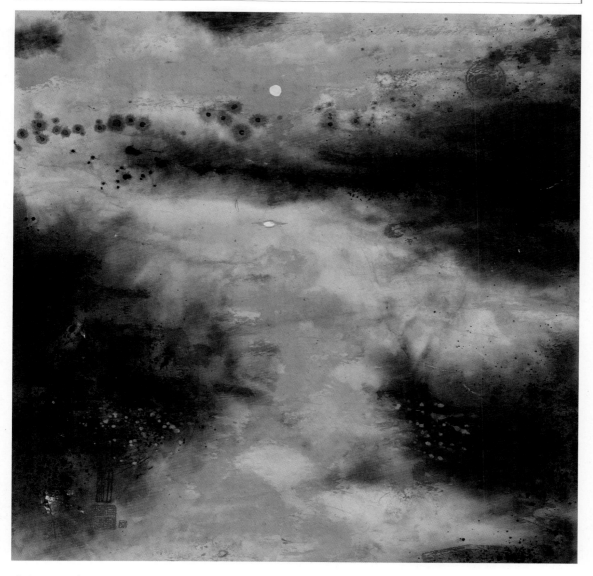

夕阳无限好

（已赠上海慈善基金会卢湾区分会）

李商隐《乐游原》写道："向晚意不适，驱车登古原；夕阳无限好，只是近黄昏。"一般中老年人吟咏此诗时，多多少少会怀些伤感与悲情。"无可奈何花落去"，生死不可抗拒，将如之奈何？！但周汝昌先生解析此诗时却颇有新意，认为："只是"二字并非"只不过"、"但是"。殊不知，古代"只是"原无此意，它本来写作"祗是"，意即"止是"、"仅是"，因而仍有"就是"、"正是"之意了。此说我颇为赞同，我80岁时作此画，确是此种心情：赞赏夕阳无限好，"正是"近黄昏。童年、老年；男人、女人；顺境、逆境；晨曦、晚霞，各有妙处，关键在于您会不会欣赏而已。殊不知："境随心转，则同如来"耶！

让我们享受夕阳，享受人生！

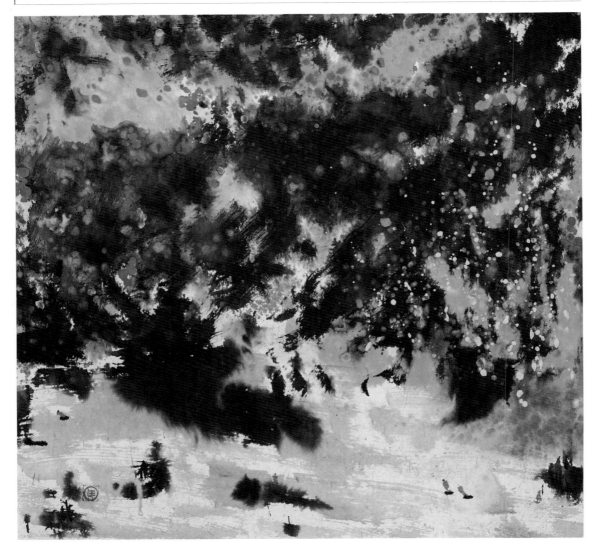

轻舟已过万重山

李白在公元759年被贬流放夜郎，途经四川赴贬地，行至白帝城，忽接赦书，既惊且喜，旋即放舟东下江陵，作《早发白帝城》：

朝辞白帝彩云间　　千里江陵一日还

两岸猿声啼不住　　轻舟已过万重山

白帝城处长江上游，位势高危，几入云霄，故小舟由此而下，能日泻千里，闻两岸猿声而以"啼"出之，隐喻李白当时深潜之悲情。末句则云"轻舟已过万重山"，如释重负，而喜悦之情，只一个"轻"字，飘飘然跃于纸上，不愧诗坛高手也！

我作此画时却无如此好心情。满目千重山，心头受压过万吨，连气都透不过来，山脚下小溪之中仅见几叶小舟借阵阵小风轻吹，缓缓逆流而上，哪有日泻千里之势？！我想说的是：人生在世，步履维艰，时有不测风云，想过人生万重山，当炼去傲慢霸气，如履薄冰，学诸葛亮以踏实谨慎行事为好！

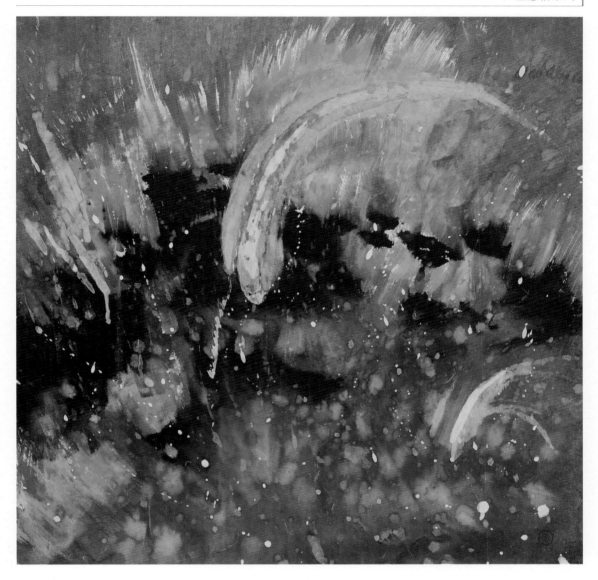

庚寅初一

2009 年除夕，我独居斗室，守岁近 24 点，起初仅有零星焰火腾起于窗外。当庚寅年新年来临之际，世纪公园上空及大楼附近的焰火密集爆发，响声震耳，满天五光十色，此起彼伏，遥望天际，美不胜收，蔚为大观。一时，画欲顿生，急铺宣纸于桌上，用三支大号宋笔饱蘸红、黄、黑三色，放手狂划，更将红黄点彩，泼洒其上，全神贯注，激情奔放，半杯咖啡，一饮而尽，不到半小时而画成，不亦快哉！

一觉睡到年初一中午，起身重展画页，略加收拾，自我欣赏一番，狂欢气氛融着张扬了的个性，跃然纸上也！愿以此与读者诸君同享！

DNA

满纸多彩杂乱的点，密密麻麻，看似无序的动，但其中隐藏着两根螺旋形的主线，上端交叉着，下端分成两支，两支又各有一支曲线杂交进来。

这是掌管生物遗传特性的 DNA 双螺旋结构。此画想说：

1. 多彩的点代表无机界的一切化学元素，无始无尽，无穷无尽！

2. 这些元素凝聚成生殖细胞中的双螺旋结构，代表一个人的遗传物质。

3. 上端的分叉示意亲代的遗传物质通过 DNA 传给了下一代。

4. 下两个分支各有一支加入，示意另一个异性的 DNA 分支的加入而成为下一代的个体的特征。代代相传，无有穷尽。

5. 大自然是一个整体，是一个大仓库，其中信息不停地交流着，各种生命之间，既有共性，又有个性。重视共性，天下太平；强调个性，天下纷争。

6. 人与万物都从大自然来，最后，又回到大自然去。人与大自然是一体的，与众生是一体的。入世出世，都在画中！

此画所示，请君三思！！

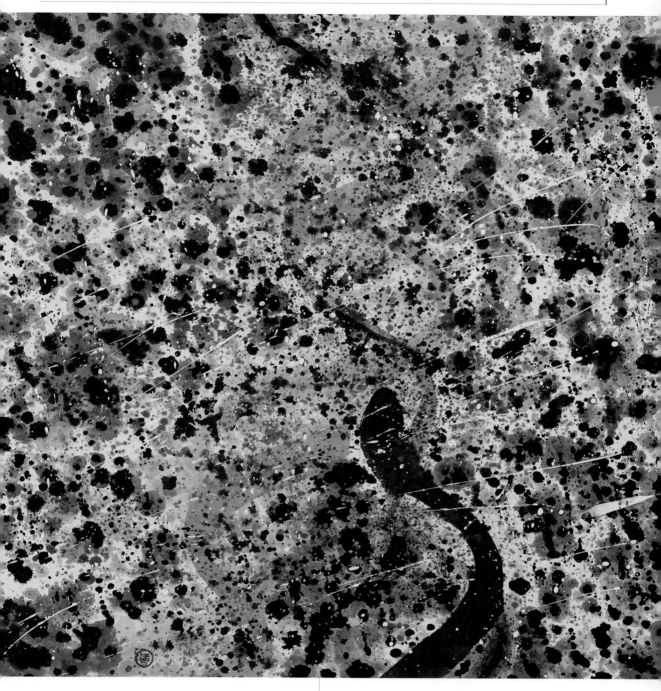

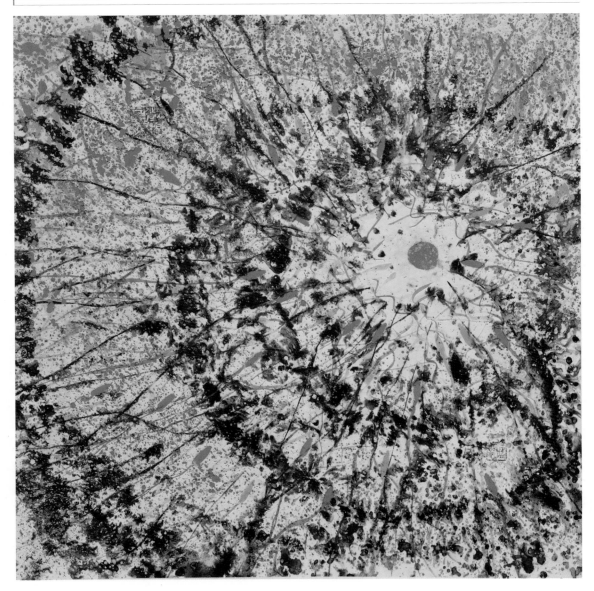

母亲拯救人类！

伟大母爱是人类永远赞美的主题。"舐犊情深"是天性。画之中心为一个卵子，以静制动，我铺内、中、外三层以为保护，亿万精子竭力竞争，突围而入，能者为王。男性好斗、好竞争，竞争容易损人利己而造恶，世界因此而不得安宁！周国平曾写过一篇文章，题为《女性拯救人类》，文章说："女性引导人类，就是要求男性更多地接受女性的熏陶，世界更多地倾听女性的声音，人类更多地具备女性的品格"。母亲比一般女性更伟大，故作此画以为颂。

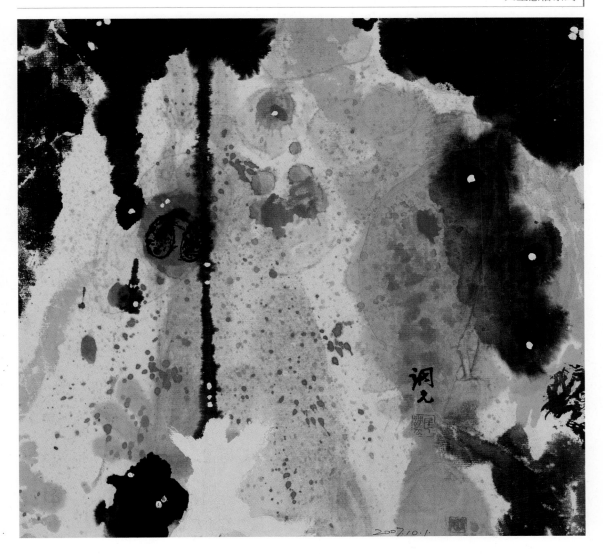

向往生命

画题名为"向往生命"，暗示着生命受到威胁时的心态，四周乌云压阵，显然处境不妙。血液中的白细胞正在与病害斗争，以保卫生命。左下方一个人影手舞足蹈地挥动着手中的一束鲜花，明显地表示了战胜疾病的希望。

金婚对话——惟有泪千行！

2006年11月10日中午，老伴肖颐准备入住肿瘤医院，我正等市名老中医诊疗所来车接去上班。此时，她对我说："相依为命五十年，总的说来是好的。明年是金婚纪念。不知这次病能闯过去哦？" 我明知她胰腺癌已广泛转移，我强忍悲痛，还是用非常肯定的语气给她分析，骗她一定能闯过去。

结果，2007年1月3日晨，她离我而去！！全靠她维护了我五十年，没有她，就没有我们的事业。我以泪洗面三个月。我无法自已，只能请同事和学生轮换陪我过夜。当年5月迁到浦东，原以为离开老屋可以"眼不见为净"。其实，无济于事，时时刻刻念着她，她始终在我身边而形影未离。至今已三年有余！！

此画作于2008年1月，离我一年之时。两个大大的细胞，加盖了她的一个章，由橙、红、黑三色间隔，虽近在咫尺，实远隔天壤！！满幅都洒着如雨泪水。孙女儿将此画名译成英语，称：Remembering a Gold Anniversary's Conversation：Only Fears Could Say As Much!

"十年生死两茫茫。不思量，自难忘。千里孤坟，无处话凄凉。纵使相逢应不识，尘满面，鬓如霜……相顾无言，惟有泪千行。"苏轼写出了我梗在肺腑的实情！！每读此词，我还是潸然泪下！！

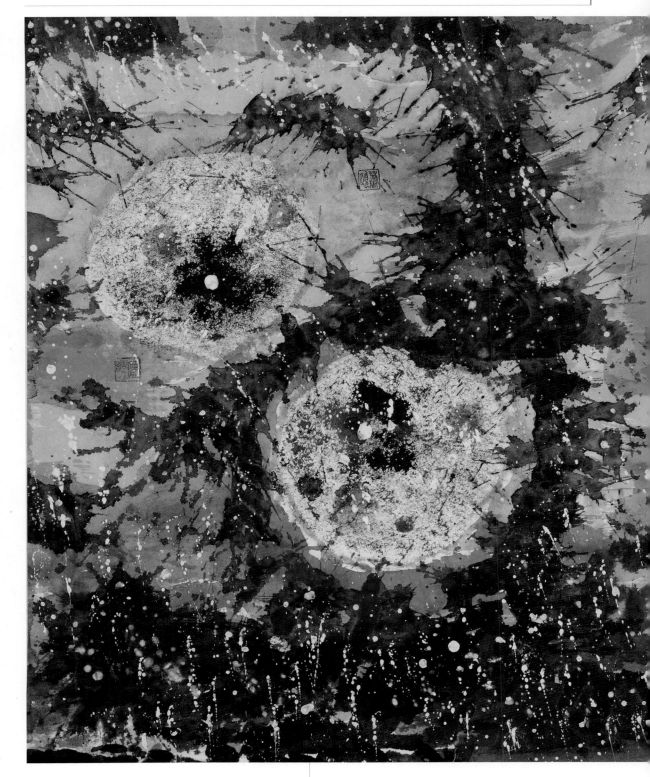

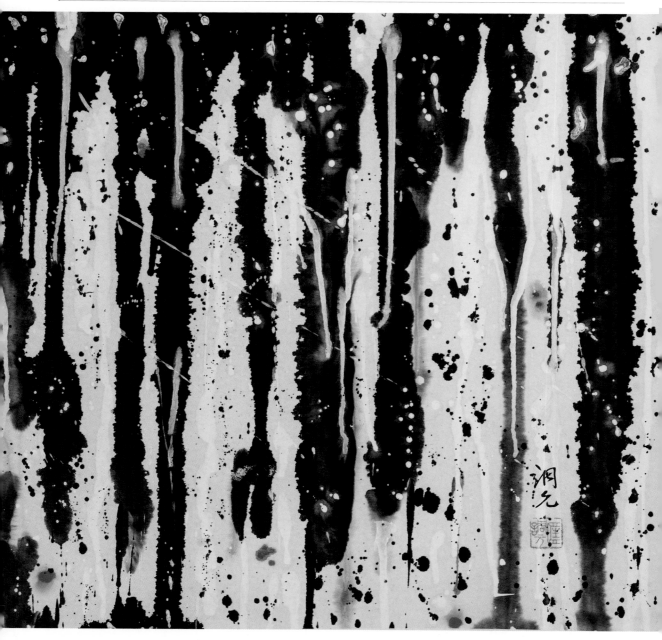

哀

哀，这是我近三年半来的内心写照。"相依为命五十年"，七个字，让我思念终身！每当夜深人静时，我就对着此两幅画，看我们自己用五十年时间，自演、自导、自拍而成的电视连续剧，直到渐渐入睡！过些时，又想，又看！

"此去经年，应是良辰好景虚设。便纵有千种风情，更与何人说？"

庄周击盆而歌，实在说，今天的我还是做不到呀！争取能早一日悟得"自性"而入"清净圆明"之境！

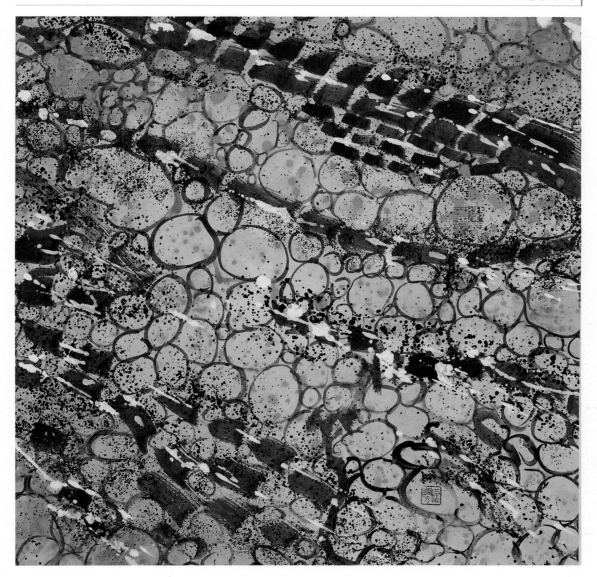

逝者如斯夫！

这是心脏窦房结的电镜图，加上色彩，幻化成清澈见底的"山泉"，泉底如"鹅卵石"，"清泉"不舍昼夜地东流而去。人生苦短，有感于孔子之高明，故题为："逝者如斯夫！"

人，何时才能看得破，放得下，远离浊世？！真心实意地愿与读者们共勉！

科学与艺术的奇妙结合

——匡调元"生命微观意象艺术"展观后

2008年八月初，在上海中国画院举办了一个别开生面的画展——匡调元"生命微观意象艺术"展。

2007年夏天，匡老师将其刚在台湾出版的《辉煌中医学——继往开来话中医药发展》一书赠给我。他当时跟我说，这本书是他学术著作的关门之作，今后他将花些精力用于艺术创作，要将几十年来在显微镜下所观察到的人体各种组织细胞的奇妙变化以及他对中医学博大精深的文化内涵的理解，用绘画形式表现出来。

今天，仅仅过了一年的时间，匡老师就向大家奉献出了如此丰硕的，独树一帜的个展。我被他惊人的创造力深深地震撼了。透过一幅幅色彩斑斓的画面，我读到了一个充满生命激情的心灵，读到了一个有过人悟性学者的睿智。这些画如同他的诸多学术著作一样，是他具有独创精神学术思想的另一种表现形式。

一幅《人之初》，一幅《母亲拯救人类》，把人类的生命现象艺术微妙地展示了出来，极富诗意和美感，能激发起人们对生命的无限珍惜和敬畏。上海中国画院有位著名画家赞其画面"构图布局、浓淡疏密、色彩律动具在法度之中"。一幅《天网》，一幅《共舞》，则将显微镜下的细胞形态生动地表现了出来，既非写实，也非抽象。在这二幅画中，我们可以充分体会到中国画艺术和东方哲学所具有的表现性、直觉性、写意性和抽象性有机地结合到了一起，可以说是"生命微观意象画"中的力作，单就中国水墨画的技法和艺术性而言，《天网》也是可圈可点的。一幅《气韵》，一幅《气机升降出入》，是匡老师意象艺术"由象生意，以意成象，以象生情"的代表作。气，在中国古代哲学和中医学里是一个十分重要的概念。匡老师在其著作《中医病理学的哲学思考》一书中对"气"有着精辟的论述。他特别写了一节"元气论"，他以为"中医学理论的特色，就本体论而言是元气论"，"元气论认为，气是充满宇宙之间的其小无内而运动不息的精微物质，气的运动，古人称为'气机'。"《气韵》，就是一幅在视觉效果上给人以无穷想

象的写意画，它气势磅礴，含意深邃。你可以把它看作一幅山水朦胧的泼墨画，也可以看成是几片出污泥而不染的清香的荷叶。你更可以看到，一个"气"字，立于天地之间，若隐若现，若有若无，富有庄、禅的意味，透出了对人生、生命、天道、自然的感悟和灵性。

匡老师的"生命微观意象艺术"，有人称之为"是中西美术界具有独创性的新画种"，这与他在学术思想上的独创精神是一脉相承的。匡老师是一位充满梦想和追求的科学家，他敢于创新、矢志不渝。20世纪五十年代中期，匡老师毕业于上海医科大学，学的是西医，从事的是临床病理学专业。六十年代，他开始学习中医，通过几十年临床实践和科学研究，匡老师在中西医结合领域多有创新。他提出了"人体新系猜想"，著名科学家钱学森看了以后说，"人体新系设想，我很赞成"。他开创了"中医病理研究"的先河，他主持出版的十卷本《中医病理研究丛书》被誉为"是继〈诸病源侯论〉后的又一病理学巨著"。他创立了"人体体质学"新学派，其中包括"体质病理学"、"体质食养学"、"体质养生学"，被认为"是中西医学史上杰出成就"。

正是学术上的长年积累，加之中医学本身就是一种具有医术艺术化的"智慧医学"，匡老师在艺术上，有美术界独创一种新的画种，也是厚积薄发、水到渠成的事了。作为一个画家，技巧固然重要，但更重要的是境界，我国书法大家赵朴初先生曾经说过，"什么是好画，好画就是有境界的画"。我觉得，匡老师的"生命微观意象艺术"中有不少是有境界的画。

最后，我想说，匡老师既是一位充满梦想和追求的科学家，也是一位充满梦想和追求的艺术家。他说他将在绘画艺术上不断实践，不断超越，争取再开第二次、第三次画展。另外，他还曾多次跟我说，他退休以后还想把浮沉医界、学界数十年，对世态人情的感悟写成小说、散文，散文的主题、架构都构思好了。我很期待他奉献给大家更好、更多、更美的画，还有他的散文。

上海中医药大学教授　张庆彝

情展自然之象　道释生命之本

——读匡调元先生的意象水墨艺术

　　匡调元生生是上海中医药大学的教授，在医学界他不仅是一位对中医病理和养生等有着独到深入研究、著述等身的学者，他的《中医病理研究》、《人体体质学》、《体质病理学与体质食疗学实验研究》、《匡调元医论》等著作在医学领域有着重要的意义，科普读物《中华饮食智慧：调元·体质·食疗》等著作在社会上也有着非常广泛的影响。同时，匡调元先生还是一位热衷于艺术并对艺术具有独特思考与阐释，近年来创作激情迸发作品丰收的画家。

　　匡调元先生的水墨绘画艺术是以易、老、庄的哲学思想，以及由此派生出来的中医学理论为基础，他通过对生命微观世界的观察，由此生发了对自然、生命规律以及人的精神世界的关系的联想与思考，建立了他独特的"以象表藏"的绘画理念与方式。东方哲学观念认为人的生命来自天地元气，而"人与天地相应"则是由哲学引入医学之后观察到得一系列相应现象及规律，天地间的六气：风、寒、暑、湿、燥、火都会影响人体的新陈代谢，促进并保障人体的生、长、壮、老、已。由此他参酌中医学内藏之阴阳、气血、津液、组织、细胞、分子为本与出发点，将它们的运行规律及变化过程用"象"的方式表现出来，而诸如中医学藏象经络学说，包括阴阳、五行、气血、津液及中医病理学关于六气、六淫、七情等生理学与病理学原理，这些理论都被引入了他"似无实有"的美学境界，由此连接起了自然、生命与人的精神世界的关系，而他对这些关系的本质之"情"的感受，"意"的思考，与"象"的表达，则成就了匡调元先生独特的"天人同构"的艺术学术思考与水墨方式。

　　以"心灵情感为指归，以中国彩墨画为载体，去表述多种肉眼看不见的、逍遥于物质与精神之间的、似无实有的微观与宏观结构的审美活动。"即是匡调元先生自诉的艺术思维与方式，由此匡调元先生绘画创作不拘陈规，执著地进行着他的艺术探索实践，他以大写意的笔法描绘着那些源自生命微观世界的物象与关系，这些作品构图千变万化，色彩绚丽自然，笔意率性自由，名称也别具一格（如似大自然美景的作品与病理学名称相对应），由此使我们得以领略了生

命世界斑斓的另一面。而匡调元先生这种通过对生命的微观表象的观察，以及由表及里的思考，无疑架起了人们从视觉微观到视觉宏观、从物象到精神感知、从医学到艺术的关系桥梁以及思考，而他所呈现的艺术——那些生命微观之象，或似大自然宇宙的万象，又或似我们的精神情绪感受，这种耳目一新的对自然关系与生命本质的思考与诠释之艺术气象，不仅让人印象深刻而且深受启发，并必然成为今天多元文化艺术风景的又一隅特色之景。

吴晨荣

匡调元的"生命微观意象艺术"

匡调元教授的绘画和他的"生命微观意象"说，好似一阵春风、一场及时雨，给当下画坛闹得沸沸扬扬、众说纷纭莫衷一是的"意象说"带来了生机，增添了活力，提供了新的视角，把大家的注意力转向深度的理论思考，探讨意象说的哲学基础。

从艺术与自然的关系上看，匡教授的绘画挑逗着人们对抽象和具象的习惯认识，人们也许会问，他的画到底属于抽象还是具象？其实，将英文abstract翻译成"抽象"容易造成一定的误解。在我们看来，抽象就是无物象，即画面上找不到与视觉所见的现实世界中的对应物，因此可以称为非具象的（non-figurative）。这些图像完全来自内部世界，来自内视觉，如意念产生的幻觉、旋律引起的联觉，像神智学（theosophism）或音乐之于康定斯基那样，抑或如理性的、概念的构思，像几何、数学之于蒙德里安那样。非具象所玩的就是点线面这些绘画本体基本元素的游戏，就像音色、音调、旋律之于乐曲那样。其实abstract存在双解，另外一种解释就是对所见物象的高度概括和提炼，所谓提炼也包括夸张变形，图像源自外部世界，因此是具象的（figurative），正因为其高度的概括，所以有时也被称为"抽象"。匡调元的绘画介于这二者之间。

从艺术与科学的关系上看，就非具象的类型来说，"抽象"图像可以来自理性的构思，也可以来自下意识的直觉的即兴表现。就高度概括的具象类型来说，"抽象"印象的获得，从心理上分析，来自记忆的过滤，从生理上分析，取决于观看的距离。特定的画面或物象都是在一定距离上观看才是清晰可辨的，当观看位置超过这个距离时，也就是说"远看"时，物象的形影轮廓渐渐模糊，看到的只是抽象的色块、斑点、线条，如从卫星上拍摄的地面照片那样，它是具象的，但显示的是抽象效果，吴冠中就喜欢这种远看效果。在这里更显眼的是形式，而不是物象。另外，"近看"也能获得抽象的效果。如像匡教授那样，用显微镜观看，细微的东西被高倍放大之后，其内在的细节让人觉得陌生，所显示的不过是色块、斑点、线条，同样让人觉得是抽象的。画家作画时，有时会把画布颠倒远看，也为的是排除因辨认物象造成的干扰，以获得

的抽象的印象，因为一幅画最抢眼的因素就是它的形式感。

匡教授的"抽象"与众不同，不是来自远看的概括，而是基于自己的职业，出自显微观看，通过对人体细部超近看、放大看，研究生命活动的规律，参照生命和病理的微观图像，把所得印象加以整理归纳，创建出一套独特的形色线的符号语言体系，以传统水墨的方式表达自己的思想和情绪，极富感染力。

观赏匡教授的画，其运转自如地驾驭笔墨作书画画的功力跃然纸上。联系作品的题目，可以看出，匡画有传统哲学和医学的基础，有中西医结合的理念，涉及老庄思想、周易八卦、阴阳五行、经络学说。画家在《细胞图腾》、《气韵》、《人之初》等作品中，将生命历程的体验、临床治疗中摸索出来的理论，与传统水墨的画理结合，转化为视觉艺术宏观意象之陈述，传递出生命科学的哲理、深厚的文化内涵和审美的情感意趣，演绎成对"气韵生动"的新解。这就是匡调元先生画作的独特价值和艺术品格之所在。

潘耀昌

跋

2007 年 9 月，我起步作画。2008 年 7 月出版了《匡调元作品选》。2008 年 11 月 11 日上午，在刘正民先生陪同下，我们拜会了上海博物馆陈燮君馆长，他说："这是一个新画种"。77 岁后，我如得神助，勇猛精进三年迄今，先后举办了三个画展，竟创了一个新画种。我自己也觉得简直有点不可思议！张文毅先生在"艺术、物理与东方神秘体系"一文中引柏拉图的话说："人类一切新发现、新发明都是原有智慧的复苏"。"原有智慧的复苏"指什么？我体会就是指"个人潜意识对现实世界的直觉领悟"。李泽厚先生在《漫述庄禅》中论及直觉领悟时说："无论庄禅……透出了对人生、生命、自然、感性的情趣和肯定，并表现出直觉领悟高于推理思维的特征。也许，在剔除了其中的糟粕之后，这就是中华民族以它富有生命的健康精神和聪明敏锐的优秀头脑踏入世界文化作出自己贡献时，也应该珍惜的一份传统遗产。"深感此论，极为高明，为之折服。

今出版《生命微观意象艺术》，主要是想把自己对生命与艺术的体悟及一些情感的起伏境界告诉大家，与大家共享，并希望因此在艺术界和医学界能有更多的人理解这一新画种的真正意义与价值。

匡调元

2010.8.1

著名画家廖炯模教授与业师
朱朴先生在作者家中精选展品

上海市归国华侨
联合会、上海中国画院
与上海中医药大学领
导在我于上海中国画
院举办的第一次个展
开幕式上

与廖炯模教授（左二）、韩
硕副院长（右二）与朱朴老师（右
一）合影于第一次个展时

与上海大学美术学院邱瑞敏
院长在第二次个展上

国际友人在上海大学美术学
院参观第二次个展

与上海大学美术
学院师生在第二次个展
上讨论"生命微观意象
艺术"

著名美术家、评论家谢春彦先生在我于上海新天地第一会所举办的第三次个展上

美 国 朋 友
查尔斯及夫人在
第三次个展上

著名画家张培
础教授（左二）与廖
炯模教授（右二）在
我于上海新天地举
办的第三次个展上

向上海市慈善基金会卢
湾区分会赠画